實戰
解析

**CLIP STUDIO PAINT PRO/
EX / iPad 全適用！**

電繪人物
上色技法

Sideranch 著

王怡山 譯

■本書的使用須知

・本書所記載的內容以提供資訊為唯一目的。因此，請讀者在運用本書時，務必考
　量自身的責任再行動。對於運用書中資訊所獲得的結果，作者及本出版社皆不負
　任何責任。
・本書所記載的資訊截至2023年5月30日止。產品或服務可能經過改良或版本升
　級，導致功能或介面出現與本書說明相異的情形。敬請諒解。
・本書的操作程序是在以下的作業系統中實行。實際操作時，部分的內容可能會有
　所差異。
　敬請諒解。
　Windows10／CLIP STUDIO PAINT 2.0.3

運用本書之前，請遵守以上的注意事項。若在未閱讀此須知的情況下洽詢，作者及
本出版社將難以做出合適應對。敬請諒解。

前言

這次非常感謝各位購買《實戰解析！電繪人物上色技法》。
本書是專門解說數位繪圖上色技法的書籍。

由於數位裝置與繪圖軟體逐漸普及，想創作插畫的人愈來愈多了。
因此整理出適合初學者的內容，解說小說或漫畫的封面，以及發表在網路上的插畫究竟是如何繪製而成的。

本書使用的繪圖軟體是市占率No.1的CLIP STUDIO PAINT。由於CLIP STUDIO PAINT是功能非常多樣的繪圖軟體，所以儘管數位繪圖有著各式各樣的上色方法，但本書將以最正統的上色方法為主要的解說對象，也就是在區分成多個部位的底色上新增圖層，然後再描繪陰影等細節的方法。這種上色方法因為相當通用且容易修改，所以許多插畫家都會採用此法。

前半段為講座篇，解說基本的上色方法。
講座篇會分為配色的基礎知識、描繪底色的重點、光影的畫法、完稿、修飾等步驟，解說技法與其使用時機。
後半段的實踐篇是4位插畫家的繪圖教學。上色方法有一部分是共通的，但在陰影的處理、漸層、配色等方面都帶有個人風格，也會出現該插畫家特有的畫法。
請參考上色的步驟，觀察每位插畫家的獨創之處。

但願本書能在各位創作插畫時多少帶來助力。

全體工作人員

目次

講座篇

Illustration by 玄米

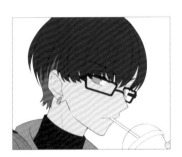

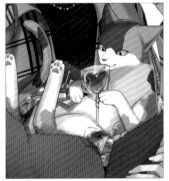

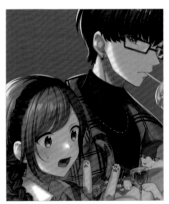

實踐篇

01 以漸層畫出華麗感
Illustration by kon

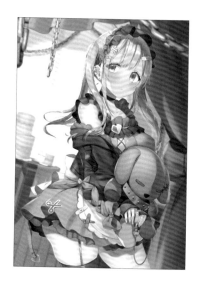

02 以淡淡的色彩畫出柔和感
Illustration by 水玉子

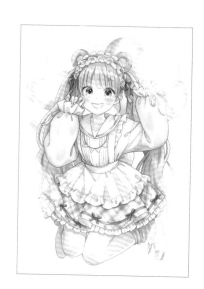

03 以典雅的色彩表現高質感

Illustration by めぐむ

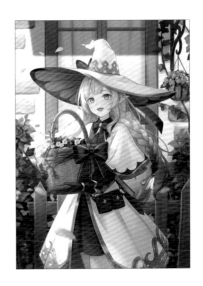

04 以藍色為基調的鮮豔作品

Illustration by せるろ～す

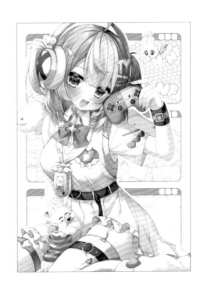

本書的使用方式

本書分為講座篇與實踐篇。講座篇包含基礎的解說，實踐篇則是插畫家的繪圖教學。

解說

在講座篇讀者可以從範例之中，學習到基本的上色方法與軟體功能。

TIPS

補充說明的迷你專欄。講座篇與實踐篇都包含TIPS。

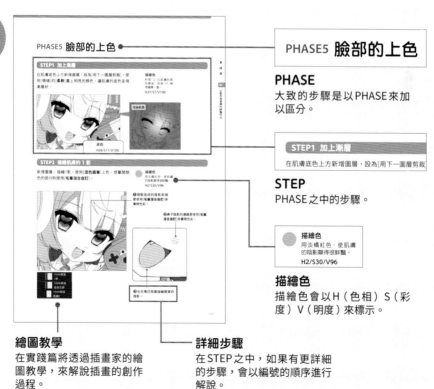

PHASE5 臉部的上色

PHASE

大致的步驟是以PHASE來加以區分。

STEP1 加上漸層

在肌膚底色上方新增圖層，設為[用下一圖層剪裁]

STEP

PHASE之中的步驟。

描繪色
用淡橘紅色，使肌膚的陰影顯得很鮮豔。
H2/S30/V96

描繪色

描繪色會以H（色相）S（彩度）V（明度）來標示。

繪圖教學

在實踐篇將透過插畫家的繪圖教學，來解說插畫的創作過程。

詳細步驟

在STEP之中，如果有更詳細的步驟，會以編號的順序進行解說。

關於操作標示

關於按鍵的操作，請對照以下的表格。
另外關於Windows版的[檔案]選單以及[說明]選單的部分項目，在macOS版與iPad版則可能包含在[CLIP STUDIO PAINT]選單中。在iPad等裝置上，使用側邊鍵盤就可以執行修飾鍵等等按鍵的操作。

側邊鍵盤

■ 操作對應表

Windows	macOS
Alt鍵	Option鍵
Ctrl鍵	Command鍵
Enter鍵	Return鍵
Backspace鍵	Delete鍵
點擊滑鼠右鍵	按著Control鍵點擊滑鼠

關於特典

本書會將解說中使用的插畫分為「含圖層檔案」、「平面化的完成檔案（僅限實踐篇）」，作為提供給讀者的範本檔案。
請連結到以下的網址，確認注意事項後再下載檔案。

https://tinyurl.com/5n8z2km5

■ 注意事項 1

本書的附錄檔案並非免費素材。包含本文在內，著作權皆屬於著作權人。禁止在未經許可的情況下發生散布、修改、販賣、租借、轉讓檔案等行為。

■ 注意事項 2

本書的出版雖然已經過嚴格的把關，但仍無法完全保證附錄檔案沒有疏漏。敬請讀者諒解。對於使用附錄檔案所造成的損害或負面後果，本出版社及作者不負任何責任。敬請讀者諒解。

※ 特典除了插畫檔案以外，也包含[筆なじませカスタム（毛筆溶合自訂）]（參照P.167）的筆刷檔案。

講座篇

講座篇

Chapter **01**

開始上色之前

除了創作插畫的步驟及描繪草稿、底稿、線稿時的注意事項之外,本章節也會解說設定畫布所需的尺寸。

繪製插畫的流程

繪製插畫的手法十分多樣,因此步驟會依創作者而異,但最正統的流程如下。

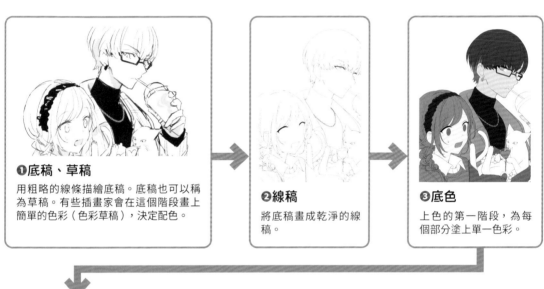

❶底稿、草稿

用粗略的線條描繪底稿。底稿也可以稱為草稿。有些插畫家會在這個階段畫上簡單的色彩(色彩草稿),決定配色。

❷線稿

將底稿畫成乾淨的線稿。

❸底色

上色的第一階段,為每個部分塗上單一色彩。

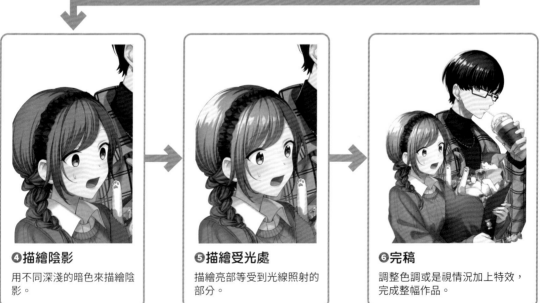

❹描繪陰影

用不同深淺的暗色來描繪陰影。

❺描繪受光處

描繪亮部等受到光線照射的部分。

❻完稿

調整色調或是視情況加上特效,完成整幅作品。

尺寸與解析度

● 影像是由像素構成

使用CLIP STUDIO PAINT來製作的影像檔案屬於點陣圖格式。

點陣圖的特徵是「由許多像素組成」。高畫質的影像當然就含有愈多像素（檔案大小也更大）。

如果影像顯得很粗糙，線條也呈現鋸齒狀，就有可能是因為像素數太少了。請記得「愈精細的影像則像素數愈多」。

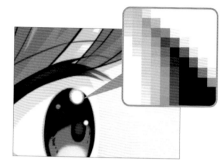

觀察像素
放大影像便能看到正方形的色塊。這就是像素。

● 印刷品的畫質取決於「dpi」

印刷品的影像精細度取決於稱為「dpi（Dots Per Inch。每英寸的長度中含有幾個點）」的單位。

假設要製作A4（210×297mm）大小的影像，比較解析度為350dpi與72dpi的影像，就會發現解析度較高的影像比較清晰。

彩色或灰階影像通常會設定在300～350dpi。只不過，雖然數值愈大愈精細，但就算設定成高於這個數值的解析度，人眼也無法辨識其中的差別。

> 解析度的數值就是 dpi

寬度(W):	210.00		A4
高度(H):	297.00		
解析度(R):	72		
基本顯示顏色(C):	彩色		

Tips 網頁影像不使用dpi而是px

使用在網頁上的影像畫質會依像素數而定，所以dpi的數值沒有影響。

假設將畫布設定為寬度1500px、高度2000px。這時就算更改dpi，構成影像的像素數也不會改變，所以不會影響畫質的好壞。

請記得，dpi終究是印刷時所使用的單位。

單位(U): px

以像素來設定畫布
在CLIP STUDIO PAINT中決定畫布尺寸的時候，雖然可以使用「mm」、「cm」等單位，但想以像素來設定的時候請選擇「px」。

 ## 建議的畫布設定

以下將介紹在CLIP STUDIO PAINT中，從[檔案]選單
→[新建]建立畫布（原稿用紙）的時候，建議採用的設
定。請根據不同的用途，設定尺寸與dpi。

● 彩色印刷的 A4 尺寸

要將畫布設定成適合印刷的尺寸時，建議以[mm]或
[cm]輸入想印刷的尺寸，並將解析度設定為350dpi。

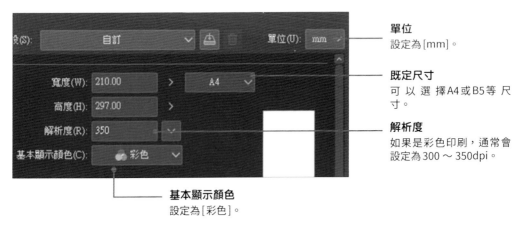

單位
設定為[mm]。

既定尺寸
可 以 選 擇A4或B5等 尺
寸。

解析度
如果是彩色印刷，通常會
設定為300～350dpi。

基本顯示顏色
設定為[彩色]。

● 手機或電腦用的插畫

供手機或是電腦螢幕閱覽的網頁用插畫會以像
素（px）為單位。
舉例來說，用來顯示超高畫質影像的4K螢幕的
解析度是3840×2160像素。由此可見，將長邊
設定為2000～4000像素，就可以畫出高畫質的
插畫。

至於使用在電腦或是電視的Full HD螢幕則是
1920×1080像素，所以將長邊設定為1000～
2000左右，也能構成清晰的影像。
不過也有以小尺寸繪製的例子，比如社群網站
的頭像或通訊軟體貼圖。舉例來說，LINE的貼
圖就是370×320像素。

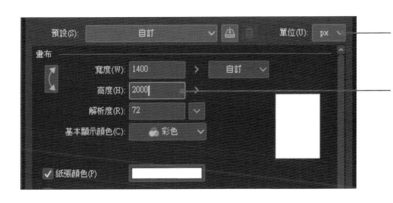

單位
設定為[px]。

寬度與高度
設定為1000～2000。如果
希望解析度更高，也可以設
定為2000～4000。

描繪底稿的訣竅

● 骨架與底稿

在範例之中使用粗略的線條描繪骨架，以決定構圖。構圖確定以後，整理出乾淨的線條，再畫成底稿。

因為底稿最後會隱藏起來，所以使用什麼筆刷都沒問題。各位可以使用[沾水筆]或[鉛筆]等方便描繪線條的工具。

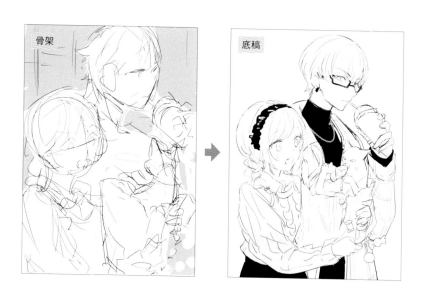

Tips **底稿圖層**

有一種圖層設定稱為「底稿圖層」。
被設定為底稿圖層的圖層可以被排除在寫出影像或印刷的範圍之外。

設定為底稿圖層

在[圖層]面板開啟[設定為底稿圖層]即可完成設定。

底稿圖層的記號

特徵❶：不會被寫出

在[檔案]選單→[平面化影像並寫出]→[.jpg（JPEG）]中，將[輸出示意圖]的[底稿]取消勾選，底稿圖層的內容就不會被寫出。

特徵❷：不會被印刷

在[檔案]選單→[列印設定]中，將[底稿]取消勾選，底稿圖層的內容就不會被印刷。

● 使用變形功能來修改底稿

描繪底稿的時候，有時候會需要使用變形功能來調整
影像的大小。
經過變形的影像通常會失真，但在底稿的階段不需要
在意影像的失真，所以就算使用變形功能來調整大小
也沒有問題。

範例：放大‧縮小‧旋轉

❶用[選擇範圍]工具→[套索選
擇]框起想調整大小的部分。

❷點選[編輯]選單→[變形]→[放大‧縮
小‧旋轉]。

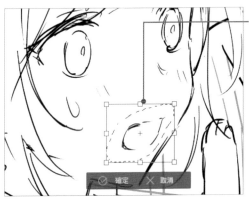

❸操作節點，調整影
像大小。

拖曳四角的□，就能放
大或縮小。

旋轉

四角的外側顯示 ↰ 圖案
時，拖曳就能旋轉影像。

移動

游標在節點內顯示為 ⊹ 圖
案的時候，拖曳即可移動
影像。

❹調整位置，沒有問題就按下
確定。

> **Tips　想改變形狀的時候**
>
> 使用[編輯]選單→[變形]→[自由變形]，就可以改
> 變形狀，適合使用在想調整形狀的時候。
>
>

底稿的設定

底稿畫好之後，設定[圖層顏色]及圖層的不透明度，就
會讓接下來描繪線稿的過程更加方便。

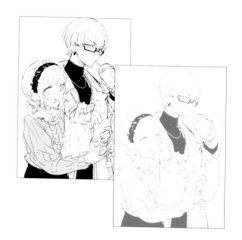

● 將線條改成藍色

許多插畫家都會使用將底稿線條改成藍色的技巧。這
麼做是為了清楚區分底稿的線條與線稿的線條。
開啟[圖層屬性]面板→[圖層顏色]，就能更改該圖層的
影像顏色。

圖層屬性面板

圖層顏色

開啟[圖層顏色]，圖層
中的影像顏色就會隨之
改變。預設的顏色是藍
色。

在使用多個圖層描繪底稿的時
候，要將底稿的圖層統整到圖
層資料夾，再為圖層資料夾設
定[圖層顏色]。

● 使線條變淡

降低底稿圖層的不透明度，就能讓線條變淡。請連同[圖層顏色]的設定方法一起記起來吧。

 # 描繪線稿的訣竅

底稿畫好之後，現在要仔細描繪線稿。
原則上要將主線（輪廓等等主要的線條）畫得稍
微粗一點。

● 抖動修正

若是遇到因為手的抖動而造成線條扭曲太明顯的話，
可以提高[抖動修正]的數值。
每個人適合的數值都不同，有些人覺得「6～10剛剛
好」，有些人覺得「20才夠」。根據情況調整也是一種方
法，例如描繪頭髮等較長的線條時，可以用50～100來
描繪出滑順的線條。
數值愈高，畫出來的線條愈滑順，但運作的速度也會
相對容易變慢。請試著畫畫看，摸索出適合自己的數
值吧。

● 使用在線稿上的筆刷

[G筆]是最中規中矩的[沾水筆]工具，所以有許
多插畫家都會使用。用它畫出的線沒有深淺之
分，而且很清晰。如果喜歡有深淺之分的線
條，[毛筆]工具裡的[混色圓筆]會比較好用。

另外，經常出現在水彩畫裡的鉛筆線稿適合使
用[鉛筆]。請根據自己想呈現的效果，嘗試各
式各樣的筆刷吧。

G 筆
標準的[沾水筆]工具的輔助工具。可以藉
著筆壓來調節線條的粗細。

鉛筆
[鉛筆]輔助工具的特點是帶有鉛筆顆粒感
的筆劃。

● 線稿的筆刷尺寸

根據畫布的尺寸，線條的粗細看起來也會不太一樣；範例是在B5尺寸、350dpi的畫布上，使用7px的筆刷尺寸所描繪而成。

如果想用比較細的線條描繪，也可能使用到6px以下。若是想呈現線稿明顯且強勁的畫風，可以設定為10px以上。請根據作品的調性，調整線條的粗細。

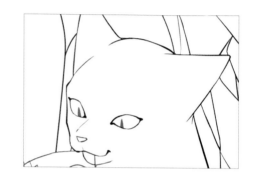

● 線條粗細

運用稱為「起筆收筆」的強弱線條（粗細的變化），就能畫出靈活生動的線稿。[沾水筆]工具裡的[G筆]、[圓筆]、[粗線沾水筆]或是[鉛筆]工具的[鉛筆]等等，都是容易畫出粗細變化的輔助工具。請試著畫畫看，找出適合自己的工具。

Tips 筆刷尺寸影響源設定

從[工具屬性]面板的[筆刷尺寸]的[筆刷尺寸影響源設定]，可以設定筆壓造成的粗細程度。

按下[筆刷尺寸影響源設定]的按鈕，就會跳出[筆刷尺寸影響源設定]面板，可以從這裡調整[設定筆壓]的圖形。

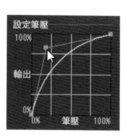

將圖形中的控制點往左上方移動，就會比較容易畫出粗的線條。

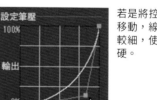

若是將控制點往右下方移動，線條就會變得比較細，使筆觸顯得更堅硬。

筆刷尺寸
影響源設定

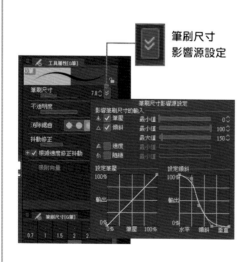

適合用來描繪線稿的方便工具

● 直線輔助工具

點選[圖形]工具的[直線]，在畫布上拖曳就能輕鬆畫出
直線。

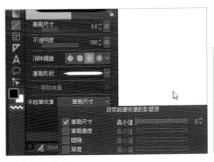

顯示擴張參數

設定起筆收筆
使用[直線]輔助工具所畫出的直線是粗細相同的線
條。如果希望線條有粗細變化，在[工具屬性]面板的
[起筆收筆]設定[筆刷尺寸]（數值愈小則效果愈明
顯），就能讓線條末端逐漸變細。

顯示擴張參數，分別設定[起筆]、
[收筆]的數值，就能調整線條變細
的距離。

● 裝飾工具

[裝飾]工具中包含各式各樣的素材筆刷。範例中使用了
[邊線]類別中的[鋸齒狀紋]。除此之外也有蕾絲花紋的
[蕾絲]等筆刷，大家可以確認看看。

鋸齒狀紋
使用[鋸齒狀紋]來描繪紙袋的開口
處。

蕾絲
[蕾絲]包含在[服飾]類別中。

配色的基礎知識

線稿畫好後終於要進入上色階段了，但在那之前，要先解說關於配色的知識。事先了解設定色彩的標準、容易失敗的配色及「補色」等，對用色會很有幫助。

色相、彩度、明度

表現顏色的項目有色相、彩度、明度。色相代表紅色、藍色、黃色等不同的色調，彩度代表顏色的鮮豔度，明度代表顏色的明亮度。

在CLIP STUDIO PAINT，色相（H）、彩度（S）以及明度（V）的數值可以在[色環]面板或是[顏色滑桿]面板加以確認或設定。

本書會以代表色相（H）、彩度（S）、明度（V）的HSV數值來標示描繪色。

色相（H）
紅色、藍色、黃色等顏色的外觀。

彩度（S）
顏色的鮮豔度。

明度（V）
顏色的明亮度。

色環面板
以圓環設定色相，在方形區域中設定彩度與明度，使用起來很直覺的面板。

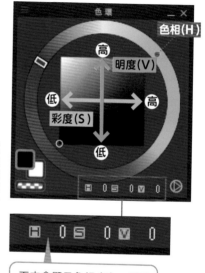

點擊顯示HSV數值的部分，就可以將顯示方式切換成RGB數值。另外，從[視窗]選單→[顏色滑桿]開啟[顏色滑桿]面板，也就可以單獨指定HSV中的各項數值。

下方會顯示色相（H）、彩度（S）、明度（V）的數值。

容易失敗的配色

角色使用的色彩數量愈多，愈難達成協調的配色。另外，彩度高的原色容易讓人感到刺眼，所以配色起來也比較困難，需要特別注意。

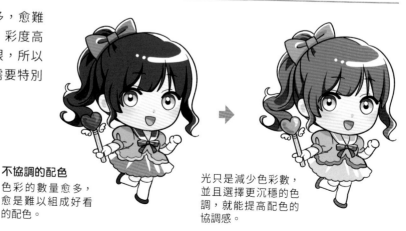

不協調的配色
色彩的數量愈多，愈是難以組成好看的配色。

光只是減少色彩數，並且選擇更沉穩的色調，就能提高配色的協調感。

 # 建議記住的色彩知識

● 暖色與冷色

紅色、橘色、黃色給人溫暖的印象，像這樣的顏色就稱為暖色。另一方面，藍色、綠色、藍紫色等給人清涼印象的顏色就稱為冷色。

熱血男子漢的角色使用暖色調的配色、冷酷形象的角色則使用冷色調的配色……，諸如此類的手法可以傳達出角色的特質。

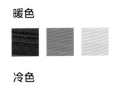

● 參考色相環

將色相如右圖排列成環狀的圖形稱為色相環。觀察色相環就可以看出補色或類似色。

構思配色的時候，可以試著參考色相環。

色相環
這是用環狀的圖形表現色相的方式。色相環有各式各樣的種類，例如「孟塞爾色相環」、「PCCS（日本色研配色體系）色相環」。

● 補色

建議記住的色彩搭配之一是互為補色的顏色。補色指的是在色相環上位於對面的顏色，又稱為相反色。

補色的組合可以凸顯彼此，所以適合用在想要強調變化的配色上。

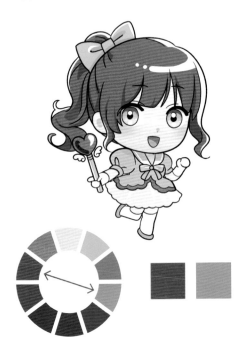

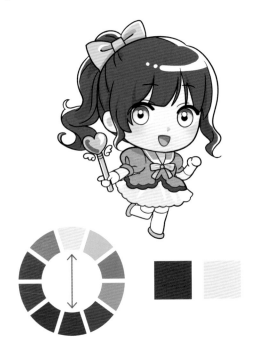

補色的注意事項

使用補色來配色的時候，如果彩度（S）高且明度（V）差異小，顏色就會給人刺眼的感覺，變得不容易辨識。這種情況下，加強明度（V）差異，或是在交界處加上白色，就能解決刺眼的問題。

顏色的對比太強烈，就會變成不容易辨識的色調。

加強明度（V）差異的話，會稍微變得比較容易辨識。

在交界處加上白色，會變得較易辨識。

● 類似色

在色相環中相鄰的顏色稱為類似色。類似色的搭配比較容易呈現統一感。

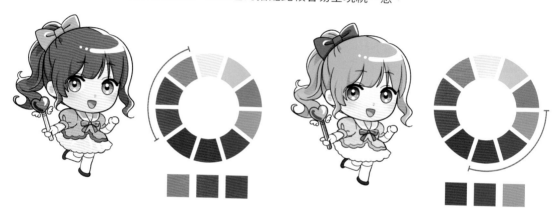

主色＋副色＋點綴色

先決定主要色彩（主色），再以此為基礎進行配色，也是一種方法。一般而言，主色＋副色＋點綴色的搭配是最中規中矩的方式。

主色
決定角色印象的主要色彩。

副色
如果只有主色的色系會顯得很單調，所以要再加入一種「副色」輔助。

點綴色
與服裝搭配中的「重點色」相同，是使用在重點處，襯托主色的顏色。

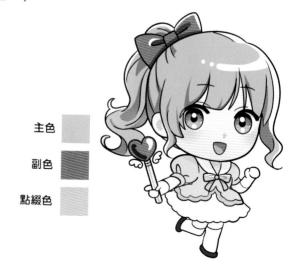

主色

副色

點綴色

活用圖層蒙版

● 圖層蒙版的特徵

不論是線稿、上色還是完稿等階段,圖層蒙版都是經常使用的功能。簡而言之它的特徵,是在維持原本影像的狀態下消除(隱藏/遮蔽)其中一部分。

一般而言,使用[橡皮擦]等工具擦除影像並存檔以後,消失的部分就無法恢復原狀,但使用圖層蒙版消除的部分則可以隨時恢復原狀。因為修改時不必害怕會失敗,所以是非常方便的功能。

另外,對圖層資料夾設定圖層蒙版,就可以統一編輯多個圖層。

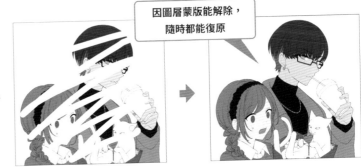

因圖層蒙版能解除,隨時都能復原

● 圖層蒙版的建立與編輯

在[圖層]面板點擊[建立圖層蒙版],就能對圖層或圖層資料夾設定圖層蒙版。

點選圖層蒙版再使用[橡皮擦]工具或透明色,即可擦除影像。

❶ 以下將使用圖層蒙版,修改圖中這幅線稿重疊的插畫。

❷ 在[圖層]面板點選想修改的圖層,再點擊[建立圖層蒙版]。

建立圖層蒙版

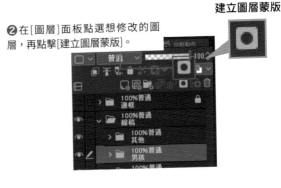

❸ 成功建立圖層蒙版。

選擇圖層蒙版的情況下會顯示邊框。

選擇圖層蒙版
點擊圖層蒙版的縮圖,即可編輯圖層蒙版。

未選擇的狀態

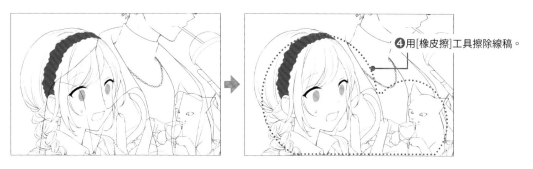

❹用[橡皮擦]工具擦除線稿。

❺用筆刷描過的地方會解除蒙版，可以將
擦除的部分恢復原狀。

使用筆刷來解除蒙版
的時候，除了透明色
以外，使用任何描繪
色都可以。

● 活用範例：防止超出範圍

對圖層資料夾建立圖層蒙版，形狀會是角色剪
影，角色之外的範圍就會被蒙版隱藏起來。

關於剪影的詳細解說→ P.27

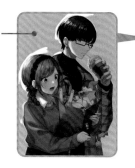

❶實際上的顏色會如此超
出範圍，連角色之外的部
分都被塗滿。

❷使用圖層蒙版就可以將角色之
外的多餘顏色隱藏起來。

● 活用範例：限定效果範圍

色調補償等效果的範圍與圖像素材圖層的顯示範圍，
都可以用圖層蒙版來調整。
圖層蒙版可以用任何筆刷進行編輯。舉例來說，選擇
[噴槍]的[柔軟]，使用透明色擦出淡淡的痕跡，就能製
造漸層狀的效果。

色調補償圖層也能設定圖層蒙版。

也可以對圖像素材圖層設
定圖層蒙版，擦出漸層狀
的痕跡。

底色

這是上色的第一階段。爲每個部位建立塗滿底色的圖層，就能讓後續的步驟更加有效率。

區分圖層

有一種方法是將人物區分成「頭髮」、「肌膚」、「服裝」等部位，然後填滿顏色。這時填滿的顏色稱為「底色」或「基礎色」等等。這裡稱之為底色。

在底色上方新增圖層，畫出陰影等細節，就是數位繪圖最普遍的手法。

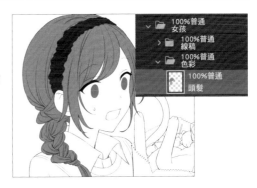

在底色圖層上方新增圖層，並且[用下一圖層剪裁]，就能在不超出底色的情況下描繪。

● 圖層的順序

愈上面的圖層，在畫面上會顯示得愈靠近前方。
因此，描繪比較靠近前方的部位就要將圖層擺在上方，例如服裝的圖層要擺在肌膚上方。

頭髮會蓋住肌膚和服裝等部位，所以圖層要建立在最上方。

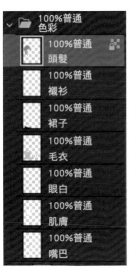

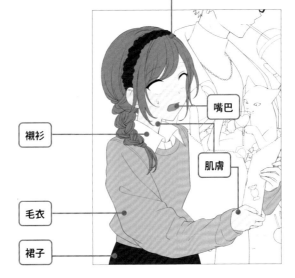

部位互相重疊的地方，就算下方的圖層畫得超出範圍，也能用上方圖層的顏色遮蓋。

填滿色彩

● 參照其他圖層

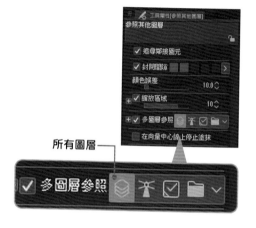

用來填滿色彩的工具建議使用[填充]工具的[參照其他圖層]。

只要將[工具屬性]面板的[多圖層參照]設定為[所有圖層]，所有圖層的內容就會成為「決定填充範圍」的對象，所以能參照線稿，在上色用的圖層中填滿色彩。

所有圖層

範例：在底色圖層中填滿色彩

線稿

底色圖層

❶在線稿下方建立底色用的圖層。

❷選擇底色用的圖層。

使用[參照其他圖層]，上色時就可以參照編輯中圖層之外的圖層。

❸使用[填充]工具→[參照其他圖層]，就可在參照線稿的情況下填滿色彩。

點擊

使用[填充]工具點擊，就能填滿線條所框起的範圍。

拖曳

只須拖曳就可以一口氣填滿其他的封閉區域。

以拖曳的方式填滿色彩

如圖的多個區塊可以用[填充]工具拖曳，一口氣填滿色彩。

填補空白處

如果使用[填充]工具之後還有遺漏的部分，可以使用[填充]的輔助工具[圍住塗抹]或[塗抹剩餘部分]。

細小的縫隙可能會出現沒有上色到的部分。

●圍住塗抹

[圍住塗抹]可以將筆刷圈起的部分填滿，消除空白。

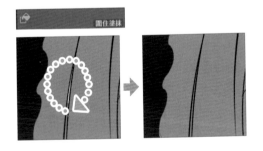

●塗抹剩餘部分

使用[塗抹剩餘部分]沿著空白處描繪，就可以將空白處填滿。

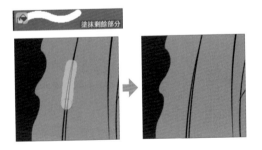

●使用筆刷上色

[沾水筆]工具是沒有深淺變化的筆刷，所以很適合用來塗滿顏色。直接用[沾水筆]工具填補細小的空白處也是可以的。

 # 剪影底色

建立一個圖層,將角色的剪影塗滿顏色。好處之一是
方便檢視沒有上色到的部分。
剪影底色可以根據線稿的角色形狀來建立選擇範圍,
然後以填滿顏色的方式完成。

❶使用[自動選擇]工具點擊角色線稿之
外的部分。

線稿分成多個圖層的情況下,可
以使用[參照其他圖層選擇]([多
圖層參照]設定為[所有圖層])。
如果線稿圖層只有一個,使用
[僅參照編輯圖層選擇]即可。

線條沒有封閉時該怎麼辦?
如果因為線條沒有封閉,沒辦法順利選擇的話,可以在線
條中斷的地方補畫線條。如果不想修改線稿,可以在新增
的圖層中補畫線條,建立選擇範圍後再將該圖層刪除。

❷想要追加選擇的部分請按著Shift
點擊。

❹新增圖層,使用[編輯]選
單→[填充]來填滿顏色。

❸執行[選擇範圍]選單→[反轉
選擇範圍]。

找出空白處
將塗滿鮮豔顏色的剪影放在[圖層]
面板的最下方,可以讓沒有上色到
的地方變得更明顯。

Tips 以剪影建立圖層蒙版

對描繪角色的圖層資料夾建立剪影形狀的圖層蒙
版,就能隱藏剪影之外的所有部分,以免在描繪時
超出範圍。

點選[圖層]選單→[根據圖層的選擇範圍]→[建立
選擇範圍],根據剪影圖層來建立選擇範圍,然後
在[圖層]面板點選[建立圖層蒙版],就可以建立圖
層蒙版。

關於圖層蒙版的詳細解說→ P.22

⊘ 更改顏色

如果一個圖層中只有使用一種顏色，就可以藉著[將線的顏色變更為描繪色]來輕鬆更改顏色。

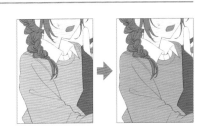

● 將線的顏色變更爲描繪色

點選[編輯]選單→[將線的顏色變更為描繪色]，就能將顏色改成設定為主顏色的描繪色。

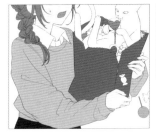

❶選擇想更改的圖層。

❷設定顏色。

❸點選[編輯]選單→[將線的顏色變更為描繪色]。

❹顏色改變。

● 鎖定透明圖元

在[圖層]面板開啟[鎖定透明圖元]，圖層中沒有描繪到的部分就會被鎖定而無法編輯。在開啟該功能的狀態下點選[編輯]選單→[填充]，就能將所有的描繪範圍更改成不同的顏色。

鎖定透明圖元

● 用下一圖層剪裁

[用下一圖層剪裁]也可以更改顏色。因為是在別的圖層上色，所以也能將顏色恢復原狀。

❶在想更改顏色的圖層上方新增圖層。
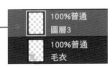

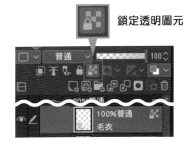

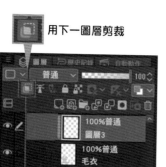

用下一圖層剪裁

②開啟[用下一圖層剪裁]。

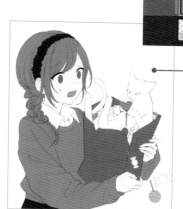

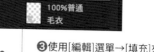

③使用[編輯]選單→[填充]來填滿顏色。

刪除圖層

如果想恢復原本的顏色,可以刪除或隱藏圖層。

參照「參照圖層」

有時候會因為背景等原因,導致無法用[參照其他圖層]來單獨參照線稿。

這時可以將線稿圖層設定為[參照圖層],再將[參照其他圖層]的參照對象設定為[參照圖層],就能單獨參照線稿來填滿顏色了。

❶因為背景的干擾,導致無法單獨參照線稿的狀態。

設定為參照圖層

②選擇線稿的圖層或是圖層資料夾,開啟[設定為參照圖層]。

參照其他圖層

❸選擇[填充]工具的[參照其他圖層]。

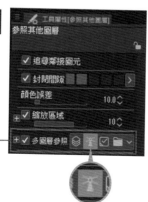

❹在[工具屬性]面板將[多圖層參照]的項目設定為[參照圖層]。

❺這樣就可以單獨參照線稿來填滿顏色了。

講座篇

Chapter

04

光影

畫好底色之後，要在上方新增圖層，加上光影。適當地描繪明暗，就能畫出立體感，或是表現物體的質感。

光影的基礎知識

插畫的品質會根據光影的細緻程度而改變。清爽的畫風比較適合簡單的光影，寫實的畫風則需要區分各式各樣的陰影與光線。

各位可以根據自己想呈現的風格，選用不同的畫法。

● 亮部與暗部

物體受到光線照射就會形成亮部與暗部。

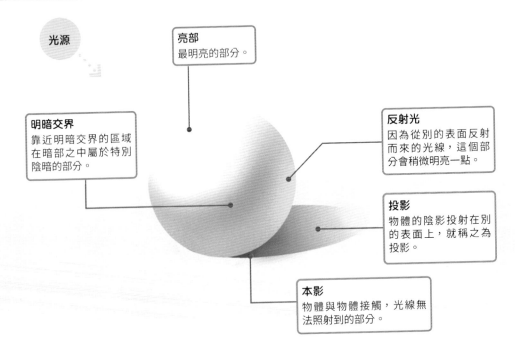

光源

亮部
最明亮的部分。

明暗交界
靠近明暗交界的區域在暗部之中屬於特別陰暗的部分。

反射光
因為從別的表面反射而來的光線，這個部分會稍微明亮一點。

投影
物體的陰影投射在別的表面上，就稱之為投影。

本影
物體與物體接觸，光線無法照射到的部分。

簡約上色法的亮部與暗部
將亮部與暗部簡化的上色方式也有種清爽的美感。如果再加上反射光或是較暗的陰影，就會變成更寫實的畫風。

⊘陰影的顏色

首先要設定陰影的顏色。
基本上，陰影色的設定會以Chapter2的底色為基礎。
光是降低底色的明度，就能調出類似陰影的顏色，但這樣的顏色比較容易給人黯淡的印象。描繪角色插畫的時候，為了增加顯色度，原則上要以「添加藍色調」的方式來調配陰影色。

底色
H24/S21/V99

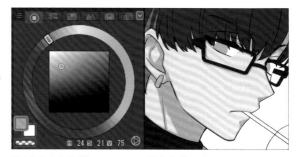

降低明度的陰影
H24/S21/V75

將底色的明度降低所調出的陰影色，看起來會有點黯淡。

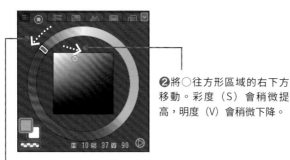

❷將〇往方形區域的右下方移動。彩度（S）會稍微提高，明度（V）會稍微下降。

❶將色相的圓環朝藍色的方向移動。

●顯色度佳的陰影

若要以底色為基礎，在[色環]面板調出顯色度佳的陰影，請遵循以下的原則。
・色相（H）稍微往藍色的方向移動。
・彩度（S）稍微提高。
・明度（V）稍微降低。

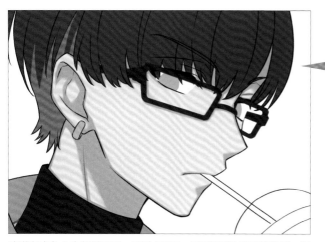

建議在底色上方新增圖層，開啟[用下一圖層剪裁]再描繪陰影，這樣會比較容易修改。

 陰影色的範例
顯色度佳，不黯淡的陰影色。
H10/S37/V90

不只是肌膚，在任何物體的陰影中加上藍色調，就會顯得比較鮮豔。

✍ 1 影與 2 影

描繪不同深淺的陰影，就能進一步表現立體感與深度。

這種用兩種深淺描繪陰影的情況，在動畫領域會分別稱之為1影與2影。

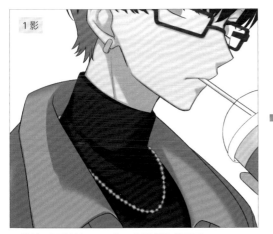

只描繪1影的情況下，畫面會顯得比較平面。

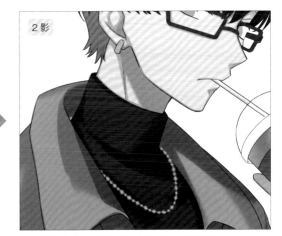

將2影設定為比1影更暗的陰影。明暗差異加大，立體感便增強了。

✍ 各式各樣的光線

● 基礎打光

將光源設定在斜上方，就能製造適當的陰影，容易表現出立體感。這是基礎的打光方式。

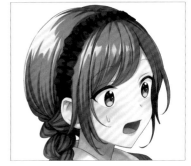

● 邊緣光

光源在後方的逆光，或光源在斜後方的半逆光等等，強調立體邊緣的打光方式稱為邊緣光。其效果是讓人物從背景中浮現，可以製造戲劇化的氛圍。

● 反射光

從周圍的牆壁、地面或物體反射出來的光線稱為反射光。因為反射光會反映周遭的色彩，所以如果附近的牆壁是藍色，反射光也要用帶著藍色調的顏色來描繪。

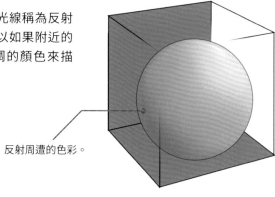

反射周遭的色彩。

質感與光線

光線的畫法可以表現質感的差異。重點在於明暗的對比。

● 容易反射光線的物體

表面光滑而容易反射光線的物體會有很強的明暗對比（明暗差異大），將亮部畫得較亮就能表現這一點。描繪仔細打磨過的金屬、玻璃、角色的眼睛表面時，畫上清晰且明亮的亮部，就能表現有光澤的質感。

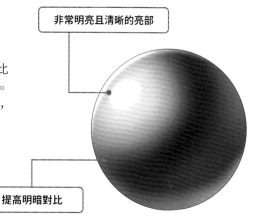

非常明亮且清晰的亮部

提高明暗對比

● 不容易反射光線的物體

描繪表面粗糙的布料或橡膠製品等不容易反射光線的物體時，要降低明暗的差異。將亮部的邊緣暈開，比較能表現類似的質感。

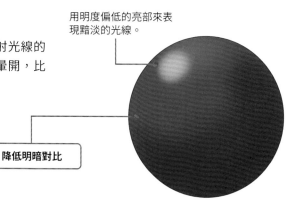

用明度偏低的亮部來表現黯淡的光線。

降低明暗對比

 # 用下一圖層剪裁

在底色上方新增圖層，設為[用下一圖層剪裁]並描繪陰影，就能在不超出底色範圍的情況下描繪。

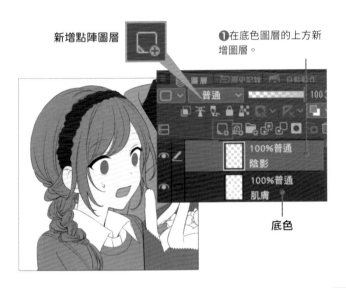

新增點陣圖層

❶在底色圖層的上方新增圖層。

底色

用下一圖層剪裁

❷開啟[用下一圖層剪裁]。這裡會顯示紅色的線。

❸這樣就可以在不超出底色範圍的情況下描繪陰影了。

如果關閉[用下一圖層剪裁]，就看得出顏色明顯超出底色的範圍。

描繪範圍

Tips **可以重複剪裁**

設為剪裁的圖層可以反覆重疊，所以能用底色圖層進行剪裁，建立多個描繪光影的圖層。

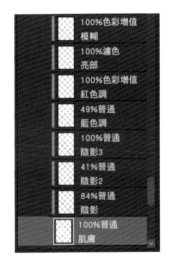

⌀ 常見的上色方法

● 用沾水筆平塗

用[沾水筆]工具上色，就能畫出沒有深淺差異的均勻色
調。動畫風的作品經常使用這種上色方法。

使用[G筆]等容易上手的[沾水筆]工具來上色，再用
[橡皮擦]工具調整形狀。

單用[沾水筆]工具來描繪上色部分的邊緣，並將內部
填滿，也是一種方法。

● 用毛筆畫出筆觸

用[毛筆]工具上色，就能畫出深淺變化。

這種上色方法可以保留筆觸的質感。範例中使用的是
[厚塗]類別中的[混色圓筆]。

> **Tips　運筆時注意面的方向**
>
> 如果要保留筆觸，就要在運筆時注意對象
> 物的面。

● 漸層

將[噴槍]工具的[柔軟]設定成較大的筆刷尺寸，就能畫
出漸層狀的效果。在底色上添加淡淡的漸層，可以呈
現立體感。

使用比底色稍深的顏色，加上
自然的漸層，比較容易畫出漂
亮的效果。

組合不同的上色方法
用漸層搭配平塗的方式也是非常常見的上色手法。

噴槍的筆刷尺寸
將筆刷尺寸設定得愈大，漸層的範圍就愈寬。設定到300以上的情況也不少見。即使是同樣的筆刷尺寸，看起來的效果也會依插畫的尺寸或解析度而有所不同，各位可以藉著試畫的方式確認。

混合顏色

疊上陰影等顏色的時候，將顏色的交界處暈開，就能融入底色。

尚未混合的狀態
有些手法不會將顏色的界線暈開，例如動畫上色法。

> **Tips 建立選擇範圍再上色**
>
> 圖層分成兩種顏色的情況下，有一種方法是選擇透明色，用[噴槍]的[柔軟]輕輕擦除其中一種顏色，使兩種顏色相融。
>
>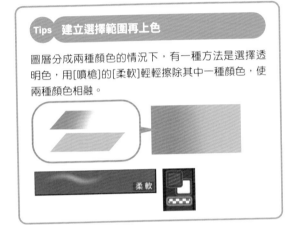

● 用色彩混合工具來混合

[色彩混合]工具之中，包含了可以讓顏色互相融合的輔助工具。

色彩混合
使用[色彩混合]工具的[色彩混合]來塗抹，顏色就會被筆劃拉扯，互相混合。

模糊
[色彩混合]工具的[模糊]可以在不拉扯顏色的情況下將顏色暈開。

毛筆溶合
[色彩混合]工具的[毛筆溶合]會在混合的部分留下筆觸的痕跡。

利用混合模式描繪光影

● [色彩增值] 的陰影

[色彩增值]模式會與下方圖層的顏色混合成偏暗的顏色。

在底色上方建立[色彩增值]圖層,再疊上淡淡的顏色,就會與底色混合成暗色,變成自然的陰影色。

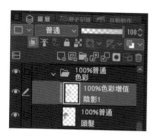

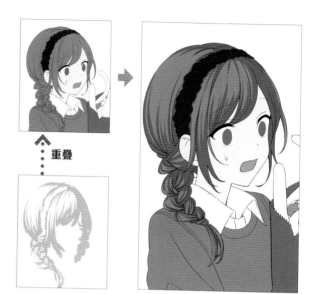

重疊

> **Tips 調整不透明度**
>
> 如果陰影的顏色太深,或是亮部太亮,可以降低圖層的不透明度。

描繪色範例

如果底色是暖色,使用淡紫紅色作為描繪色會比較自然。如果底色是冷色,則適合使用帶著藍色調的灰色等等。

H294/S10/V78

● [濾色] 的亮部

[濾色]模式會使混合的顏色變亮。

舉例來說,如果使用與底色相同的描繪色在[濾色]圖層中上色,就會變成比底色更亮一階的顏色。

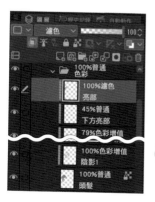

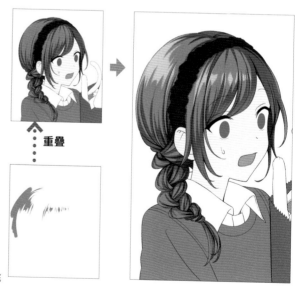

重疊

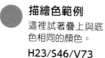

描繪色範例

這裡試著疊上與底色相同的顏色。

H23/S46/V73

● [相加（發光）] 的亮部

[相加（發光）]模式會與下方圖層的顏色混合成
非常明亮的顏色。只要稍微疊上亮色就容易顯得
泛白，所以如果只是想提亮一階顏色的話，[濾
色]會比較適合。

這裡介紹的方法可以為畫好的亮部增添光澤。

❶在亮部上方新增[相加（發
光）]圖層。

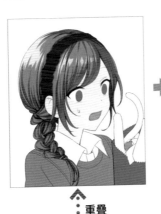

重疊

❷使用[噴槍]的[柔軟]疊上模
糊的顏色。

描繪色範例
黃色可以強調光線亮度。
H39/S57/V100

❸亮部與其周圍會變得更亮。

❹以圖層的不透明度來調整亮度。

有空氣感的光

畫上藍色的模糊光暈，就能表現出空氣
感。這裡建議的方式是使用[噴槍]工具及
[濾色]模式疊上水藍色。

重疊

描繪色範例
將描繪色設定成水藍色，就
能增添清爽的感覺，比較容
易表現有空氣感的光。
H204/S42/V98

臉部的上色

臉部的上色會大幅影響角色的特徵或形象，所以在插畫創作中是很重要的步驟之一。肌膚的色澤與眼睛的細節可以多花一點心思描繪。

臉部五官

臉部五官之中最重要的部位是眼睛，特別是眼瞳。其他部位可以根據角色的特質，深入描繪陰影等細節。

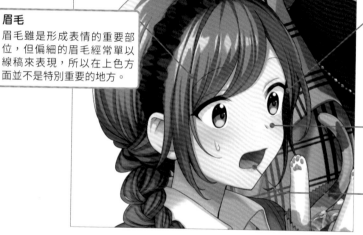

眉毛
眉毛雖是形成表情的重要部位，但偏細的眉毛經常單以線稿來表現，所以在上色方面並不是特別重要的地方。

眼睛
眼睛是五官中特別醒目的部位。重點在於描繪反光與虹膜等細節，以畫出美麗且令人印象深刻的眼睛。

鼻子
不想凸顯鼻子的話，陰影與亮部要畫得簡單一點。如果要強調鼻子，可以在鼻梁或鼻頭描繪亮部。

嘴巴
嘴巴是大幅影響臉部形象的部位之一。畫上口紅般的顏色，就能增添華麗的氣息。

肌膚的底色

肌膚的色調會依底色而定。
在以下的範例中，女性角色使用偏白的膚色，男性角色則使用比女性角色更深的膚色。

描繪色範例
表現白皙的肌膚時，要將彩度（S）降低，將明度（V）提高。
H24/S12/V99

描繪色範例
將左圖範例色的彩度（S）提高，變成更深的顏色，就能表現稍微偏黑的膚色。
H24/S21/V99

 # 臉的什麼地方會產生陰影？

描繪動畫風等等偏平面風格的角色時，如果為了製造立體感而加上太多陰影，就很容易顯得與插畫的畫風不搭調。
特別是可愛型角色的臉，將陰影畫得簡單一點會比較保險。

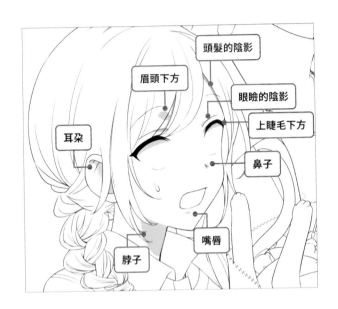

● 經常會畫上陰影的地方

頭髮下方、耳朵、下巴下方是動畫風作品中經常會畫上陰影的地方。
如果要描繪更細部的陰影，可以畫在眉頭下方、鼻子、嘴唇下方等處。
畫上陰影的位置會決定插畫的特色。請多多嘗試，畫出自己想要的插畫風格吧。

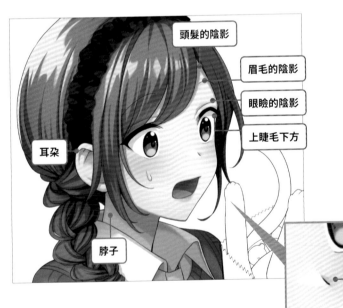

範例中的陰影畫在頭髮下方、耳朵、眼瞼跟脖子。
仔細看就會發現鼻子也畫了陰影，但因為畫得非常簡單，所以看起來不明顯。少女插畫的主流是不強調鼻子的畫法，所以創作者才會採用這種上色方式。

🖌 肌膚的陰影❶ 基礎陰影

現在就來看看描繪肌膚陰影的範例吧。首先要描繪基礎的陰影。範例使用的是[混色圓筆]。

剪裁

❶在底色上方新增圖層，設為[用下一圖層剪裁]並描繪陰影。

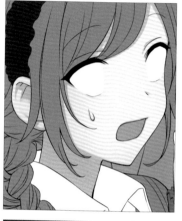

❷描繪陰影。

❸想讓顏色相融的部分可以使用[色彩混合]的[模糊]來暈開。

 描繪色範例
以底色為基準，將色相（H）調整得偏藍、提高彩度（S），並稍微降低明度（V）。
H13/S37/V94

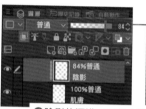

❹陰影的深淺可以藉由圖層不透明度來調整。

🖌 肌膚的陰影❷ 淡陰影

想畫出比基礎陰影更淡的陰影時，最簡單的方法是在新圖層使用與基礎陰影相同的顏色來描繪，然後將圖層不透明度降低，使顏色變淡。

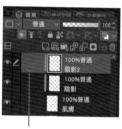 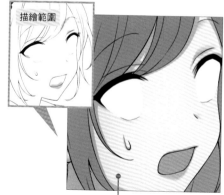 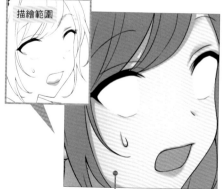

描繪範圍

❶使用與基礎陰影相同的顏色。

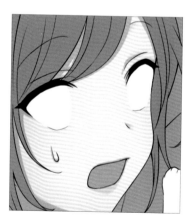

描繪色
使用與基礎陰影相同的顏色。
H13/S37/V94

❷這個範例以化妝般的方式，在眼睛與嘴唇等地方畫上了淡淡的陰影。

❸降低圖層不透明度，使顏色變淡。

肌膚的陰影❸ 深陰影

根據基礎陰影，調出更暗的顏色，在較深的地方進一步描繪陰影。疊上更深的陰影，就能加強立體感以及深度。

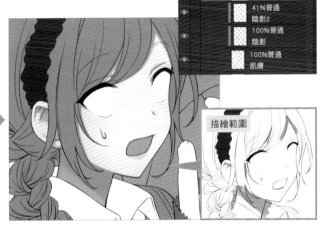

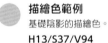
描繪色範例
基礎陰影的描繪色。

H13/S37/V94

描繪色範例
將基礎陰影的彩度（S）提高，明度（V）降低。

H13/S42/V89

為肌膚增添透明感

在陰影中加上藍色調，就能為肌膚增添透明感。如果肌膚的陰影是褐色系，可以選用黯淡的紫紅色作為描繪色。
以偏深的顏色描繪，再降低圖層不透明度，就能順利融入下方圖層的顏色。

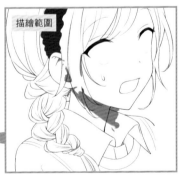

描繪色
以混入藍色調的原則，設定陰影的描繪色。

H347/S28/V62

 肌膚的漸層

角色的肌膚經常以均勻的顏色來描繪，但有時也可以加上淡淡的漸層，避免色調太過死板。

 柔軟

範例使用的是[噴槍]的[柔軟]，將筆刷尺寸設定在200～300px左右，用輕柔的筆壓上色。

描繪色
稍淡的朱紅色。
H7/S43/V84

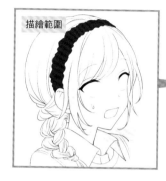

描繪範圍

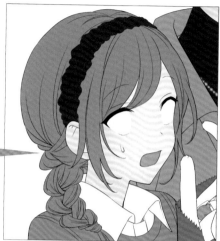

想在陰影上重疊漸層的時候，可以將漸層圖層放在陰影圖層上方，並設定為[色彩增值]模式。

以[普通]在陰影上重疊漸層，就有可能干擾陰影的顏色。

 眼白的陰影

描繪眼白時，可以畫出上眼瞼造成的陰影。畫出和緩的曲線，與眼瞼平行。

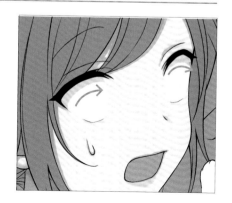

🖌 用紅暈增添可愛感

在臉頰上描繪紅暈，就能強調可愛的感覺。
這是美少女角色的經典上色方法。
筆刷使用[噴槍]工具，以模糊感強的筆觸使顏色與底色
相融。

筆刷建議使用[噴槍]的
[柔軟]。

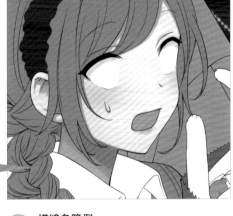

描繪色範例
使用淡粉紅等顏色。
也可以嘗試適合底色
的其他顏色。
H4/S32/V97

🖌 鼻子與嘴唇的亮部

為鼻梁畫上亮部就能增添臉部的立體感。如果
是鼻子畫得比較挺的角色，畫上亮部的面積也
會比較大。

描繪亮部也可以呈現嘴唇的光澤感。在範例
中，下唇描繪了細小的亮部。

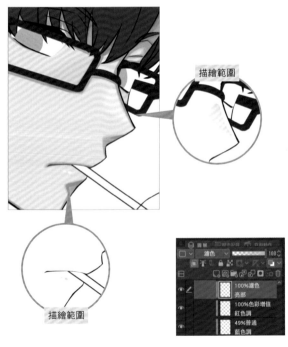

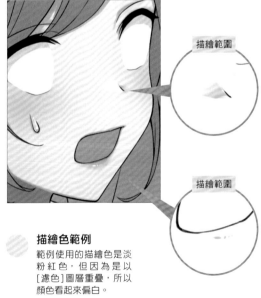

描繪色範例
範例使用的描繪色是淡
粉紅色，但因為是以
[濾色]圖層重疊，所以
顏色看起來偏白。
H14/S17/V100

眼睛的結構

接下來要解說眼睛的畫法。
眼睛是角色的構成元素中最複雜的部位。
現在就來看看眼睛是由哪些細節構成的吧。

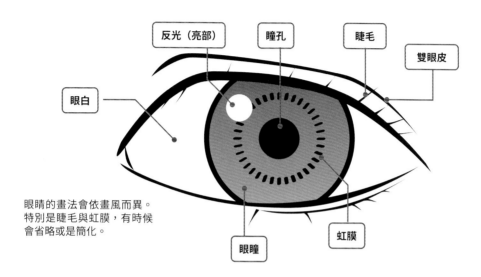

反光（亮部）　瞳孔　睫毛

雙眼皮

眼白

眼睛的畫法會依畫風而異。
特別是睫毛與虹膜，有時候
會省略或是簡化。

眼瞳　虹膜

眼瞳的底色

有些畫風不強調眼瞳的線稿，所以不會描繪線稿，而
是從底色開始描繪眼瞳。
這時候可以用[沾水筆]工具描繪輪廓，然後用[填充]工
具填滿顏色。

● 眼瞳的顏色

顏色要根據角色特質或周遭的配色來決定。在寫實風
的插畫中，褐色或藍色是常見的眼瞳顏色；但在角色
插畫中，紅色或黃色的眼瞳也不少見。
使用鮮豔的顏色來強調眼瞳，可以讓角色的形象更加
鮮明。

 描繪色範例
因為頭髮是大面積的褐
色，所以使用與褐色相
反的藍綠色為描繪色。
H186/S81/V53

 描繪色範例
為了表現不同於女性角
色的形象，將男性角色
畫成紅色的眼睛。
H4/S40/V100

眼瞳的暗部

開始描繪眼瞳中偏暗的部分。眼瞳的上半部、輪廓
跟瞳孔屬於偏暗的部分。另外，眼瞳的明暗通常是
上半部偏暗。如果將下半部畫得偏暗，就會給人沉
重的印象。

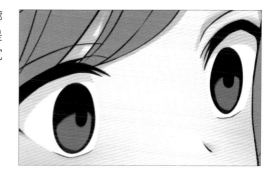

描繪色範例
這裡使用[加深顏色]模式的圖層，選擇與底色相同的
顏色來描繪陰暗的部分。[加深顏色]是能將顏色加深
的混合模式，但對比會比[色彩增值]更強。
H186/S81/V53

眼瞳的細節

眼瞳的畫法可以凸顯作者的特色。請參考範例，觀察其中的元素，畫出具有原創性的細節吧。

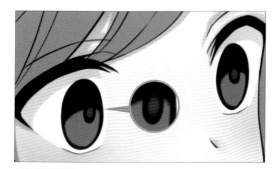

仔細描繪瞳孔
瞳孔因為位於中心，所以在構成眼睛的
細節中屬於特別顯眼的部位。範例將中
央處畫得稍微明亮一點。

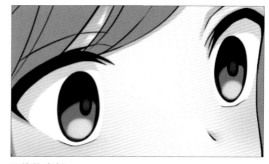

下緣的亮部
將眼瞳下緣畫得偏亮是最普遍的畫法。
在下緣畫上類似反射光的亮部，會使眼
睛更明亮。

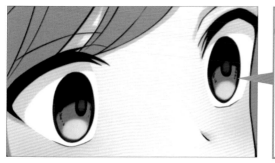

虹膜
描繪虹膜要從眼瞳中心畫出
放射狀的紋路。不想過度強
調的話，可以用較短的線條
來描繪。

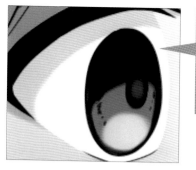

描繪範圍

暗部的反光
暗部之中也可以描繪淡淡的
反光部分。範例的眼睛是藍
綠色，所以為了避免色調過
於單調，反光使用了相反的
顏色。

描繪色範例
為了與底色呈現相反的色調，設
定成粉紅色系。

H323/S71/V100

將邊緣輕輕擦成漸層狀，就
能製造光線在眼瞳中形成倒
影的感覺。

眼瞳的亮部

眼瞳的亮部會大幅地改變角色給人的
形象，所以是上色步驟中特別重要的
元素。
畫上亮部，就會使表情變得更生動。

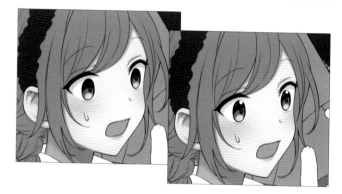

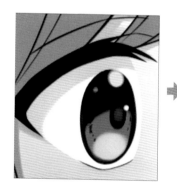

亮部是白色
用純白色來描繪亮部是最標準的
畫法。範例在亮部下方重疊了較
淡的顏色，呈現出光點暈開來的
效果。

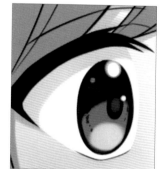

眼瞳的星星
加上小小的光點，就會顯得
更華麗。這種光點有時候也
俗稱眼瞳的「星星」。

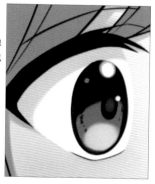

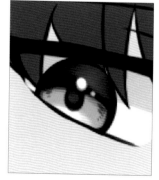

男性角色的眼瞳經常
畫得比較小。範例中
的眼瞳也比女性角色
小，而且亮部的數量
偏少。

為臉部加上陰影

● 藉著陰影加強氛圍

在臉部描繪陰影，在數位插畫當中是很常見的上色方法之一。

臉上多了陰影，就能增添哀愁感或臨場感，使角色給人的印象更加深刻。

● 構思光影

讓臉部會產生陰影的打光方式有兩種，一種是光線來自後方的逆光，另一種是光線來自斜後方的半逆光。描繪陰影的時候要意識到光源的方向。

在鼻子附近描繪亮部是很受歡迎的上色方法。這種情況下，半逆光會比逆光更容易表現自然的光影。

● 範例：描繪陰影的步驟

接下來要解說在臉部描繪陰影的步驟。其中又分成對每個部位建立陰影圖層的上色方法，以及為角色整體加上陰影的方法。

❶在描繪肌膚的圖層上方新增圖層，填滿陰影的顏色。

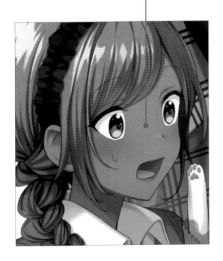

❷混合模式設為[色彩增值]。

❸降低圖層不透明度，加以調整明暗。

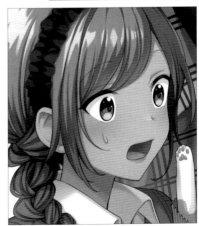

❹使用透明色的筆刷或[橡皮擦]工具，擦除受光的地方。

❺鼻子附近的亮部要畫成三角形或梯形，然後將輪廓暈開。

❻頭髮與服裝的部分也用同樣的步驟描繪陰影。

 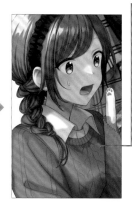

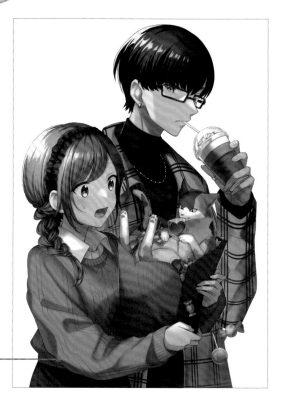

❼視情況調整色調，完成作品。關於色調的調整，詳情請參照Chapter7。

範例的貓和紙袋等配件是由多個部位組成，但使用了同一個圖層來描繪陰影。
陰影涵蓋的部分很多，或只需要描繪簡單的陰影時，統一用一個圖層上色，就能快速完成作品。

在包含貓與紙袋等多個部位的圖層資料夾上方新增陰影圖層，[用下一圖層剪裁]。擦除受光處的陰影就完成了。

Chapter 06 頭髮的上色

描繪頭髮的基礎是觀察頭部的形狀，沿著毛流上色。用陰影製造立體感，用亮部增添光澤，就能表現美麗的秀髮。

漸層

描繪出漸層，就能為角色整體的頭髮增添立體感。請注意頭部的形狀以及頭髮的分量，使用 [噴槍]的[柔軟]來描繪。

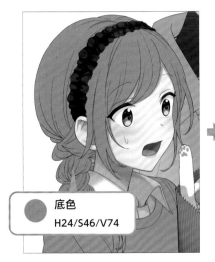

底色
H24/S46/V74

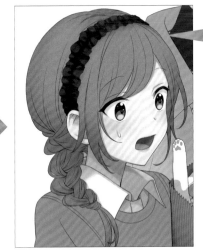

描繪範圍

描繪色範例
用[色彩增值]疊上彩度（S）偏低的褐色。範例將圖層不透明度降至69%，調整了深淺。
H14/S26/V56

陰影的線條

描繪陰影時，要沿著髮流運筆。筆刷可以使用 [毛筆]的[混色圓筆]等等。
另外也可以先畫上陰影色，然後再用[橡皮擦] 的[較硬]或是透明色的[混色圓筆]擦出想要的形狀。

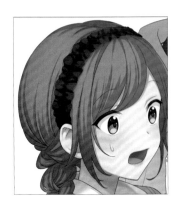

如果遇到畫起來不順手的方向，可以更改畫布的角度。

描繪色範例
用[色彩增值]疊上淡紫紅色。
H294/S9/V78

也可以用[橡皮擦]或透明色來擦出想要的形狀。

調整陰影的深淺

接下來要解說調整頭髮陰影深淺的步驟。
這裡解說的方法也可以用來調整其他部位的陰影深淺。

將陰影調淡

將陰影調淡的方法很簡單，只要降低圖層不透明度就
可以了。

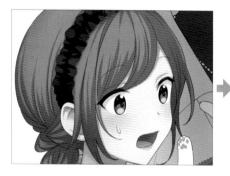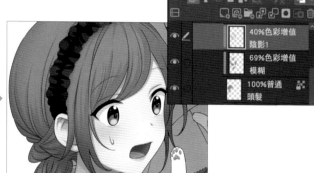

將陰影調深

如果要將陰影調深，可以複製陰影圖層，以[色彩增值]
模式重疊。

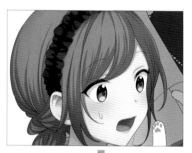

複製圖層

❶以[圖層]選單→[複製圖層]複製陰影圖
層，再設為[色彩增值]，就能加深陰影。

如果複製前的陰影圖層是[色彩增值]，複製
出來的圖層也會是[色彩增值]。

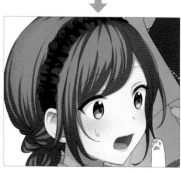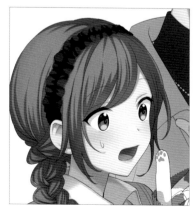

❷用圖層不透明度來
調整深淺。

● 爲變深的陰影增添深淺變化

用[橡皮擦]或透明色，將複製以加深陰影的圖層擦掉一部分，就能增添深淺變化。下圖是使用透明色，以[噴槍]的[柔軟]擦淡或擦除一部分的效果。

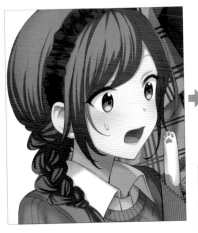

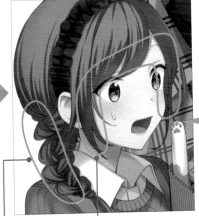

描繪範圍

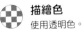

描繪色
使用透明色。

柔軟

將可能受光的部分擦淡。

將靠近肌膚的部分擦淡，可以讓肌膚看起來比較明亮。

✑ 描繪較深的陰影（2影）

在髮束重疊而不容易被光線照射的地方，加上較深的陰影作為2影，就能讓陰影更有層次。

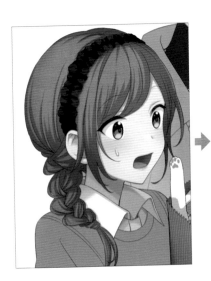

以滑順的曲線上色的地方所使用之筆刷是[混色圓筆]。

綁髮的地方要表現緊緊紮住的感覺，所以使用[G筆]來描繪出清晰的陰影。

✍ 頭髮的亮部

描繪頭髮的亮部時，要沿著頭形畫出環狀的構造。大致塗上顏色以後，可以用[橡皮擦]或透明色來擦出想要的形狀。

❶想像圍繞頭部的圓環，開始描繪亮部。

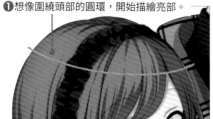

❷新增圖層。

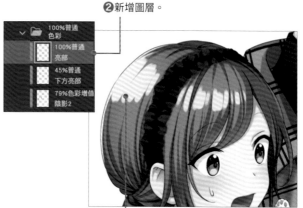

❸大致塗上顏色。

描繪色範例
使用比頭髮的底色更亮的顏色作為描繪色。範例的亮部使用的是淡鮭魚粉色。
H17/S15/V100

❹使用[橡皮擦]的[較硬]擦出想要的形狀。

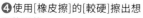

按照此方法塑形

❺擦出弧形的邊緣，就能表現光澤感。

❻側邊以順著髮流的曲線來修飾形狀。

● 爲亮部增添深淺變化

畫好之後疊上稍深的顏色，使亮部呈現漸層狀，就可以表現自然的光澤。

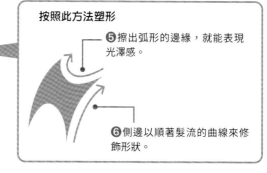

亮部的顏色
H17/S15/V100

鎖定透明圖元

❶開啟[鎖定透明圖元]。

❷使用[噴槍]的[柔軟]疊上稍深的顏色。

描繪色範例
H14/S26/V95

服裝的上色與花紋

以下將解說服裝的上色與添加花紋的方法。可以配合服裝形狀來描繪花紋的 [網格變形] 使用起來相當方便，建議試著學起來。

服裝的陰影

布料重疊的部分或皺褶會產生陰影。除非是帶有光澤的材質，否則棉布等常見的布料不會有太明亮的部分，明暗的對比也較弱。

❶塗滿底色。

❷描繪1影，區分亮部與暗部。

❸在深處或陰影的邊緣處描繪2影。

●描繪不同的陰影邊緣

領口下方或關節等布料折疊的地方要描繪清晰的陰影。另一方面，如果是布料呈現平緩波浪狀的地方，使用模糊的陰影來描繪邊緣會比較適當。

想暈開邊緣的時候，使用[色彩混合]工具裡的[色彩混合]或[模糊]就能輕鬆完成。

描繪格紋

沿著複雜的布料形狀描繪服裝花紋是很困難的事，但只要使用[網格變形]功能，就能輕鬆地完成。

這裡將依序解說如何使用[圖形]工具的[直線]來描繪格紋，然後貼到角色的服裝上。

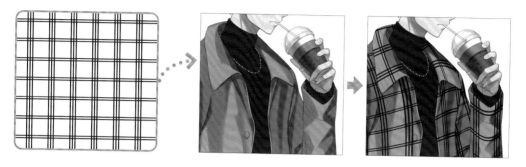

步驟 1：描繪花紋

首先要使用[圖形]工具的[直線]，依序畫出格紋。

❶以[檔案]選單→[新建]建立描繪花紋專用的畫布。

畫布尺寸建議設定得與要描繪花紋的插畫差不多。

❷使用的工具是[圖形]工具的[直線]。筆刷尺寸是15pt。

❸按著Shift縱向拖曳，就能畫出垂直的線條。

❹執行[編輯]選單→[複製]以後，執行[編輯]選單→[貼上]，複製出該圖層。

❺將工具切換成[移動圖層]，移動複製好的圖層線條。

按著Shift橫向拖曳圖層，就能進行水平移動。

❻再複製一個圖層，畫出3
條線。

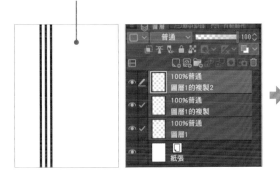

❼選擇多個複製好的圖層，執行[圖層]選單
→[組合選擇的圖層]，使這些合併為一個圖
層。

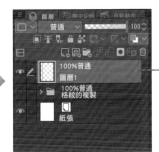

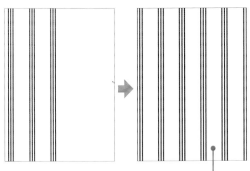

❽使用同樣的方法，再複製3
條線的圖層。

❾組合複製好的圖層。這樣
就完成直線的部分了。

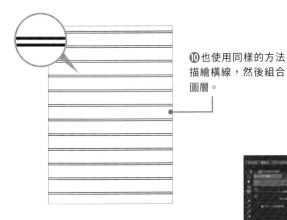

❿也使用同樣的方法
描繪橫線，然後組合
圖層。

⓫組合橫線與直線
的圖層。

100%普通
橫線

100%普通
直線

100%普通
格紋

● 步驟 2：使用網格變形來配合服裝皺褶

使用[網格變形]，使格紋融入角色的服裝。

❶對完成的花紋圖層執行[編輯]選單→[複製]，然
後開啟插畫的檔案，執行[編輯]選單→[貼上]。

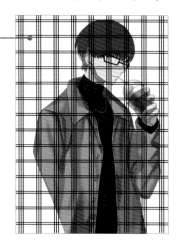

❷將花紋圖層放在服裝的底色圖層上方，開啟[用下一
圖層剪裁]。

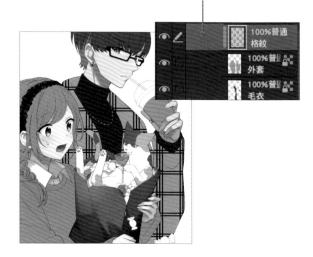

❸點選[圖層]選單→[複製圖層]，複製花紋圖
層。之後會使用複製好的圖層，但現在會妨
礙作業，所以要暫時隱藏。

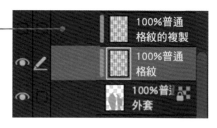

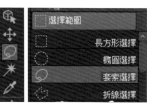

❹首先要讓手臂的部分變形。
使用[選擇範圍]工具的[套索選
擇]，在手臂的部分建立出選
擇範圍。

> **Tips　有時也需要點陣圖層化**
>
> 要使圖像素材圖層變形的時候，有必要執行[圖層]
> 選單→[點陣圖層化]，將圖層轉換成點陣圖層。

❺點選[編輯]選單→[變形]→[網格變
形]。

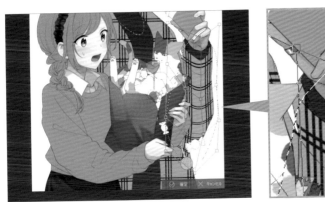

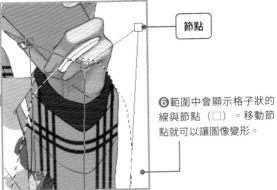

節點

❻範圍中會顯示格子狀的線與節點（□）。移動節點就可以讓圖像變形。

❼對右邊的身體建立選擇範圍，使用[網格變形]使花紋變形。

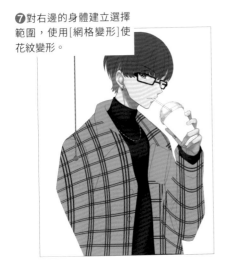

❽領口、左手上臂與身體會重疊方向不同的花紋，所以要建立別的圖層。

領口

左手上臂

左邊身體

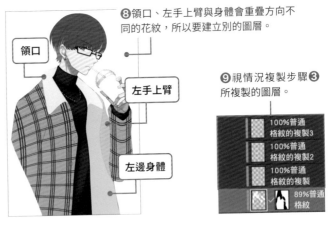

❾視情況複製步驟❸所複製的圖層。

100%普通
格紋的複製3

100%普通
格紋的複製2

100%普通
格紋的複製

89%普通
格紋

❿在一開始建立的花紋圖層中，將領口、左手上臂以及身體部分的花紋擦除掉。

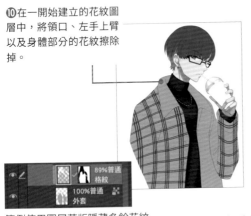

89%普通
格紋

100%普通
外套

範例使用圖層蒙版隱藏多餘花紋
關於圖層蒙版的詳細解說→ P.22

⓫在複製的花紋圖層中，對領口、左手上臂、身體的花紋執行[網格變形]就完成了。

領口

左手上臂

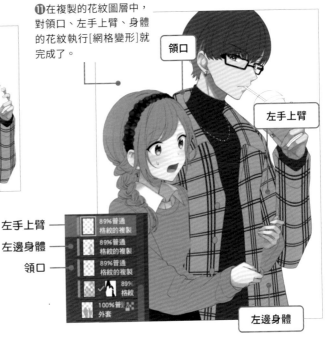

左手上臂

左邊身體

領口

89%普通
格紋的複製

89%普通
格紋的複製

89%普通
格紋的複製

89%
格紋

100%普通
外套

左邊身體

描繪毛衣的花紋

以下將解說另一種服裝花紋的範例。這裡使用了[對稱尺規]來描繪毛衣的編織紋。

❶選擇[尺規]工具的[對稱尺規]。

❷在[工具屬性]將[線的條數]設定為2。

❸以[檔案]選單→[新建]建立新的畫布。

❹按著Shift縱向拖曳，設定垂直的[對稱尺規]。

❺切換成筆刷，在尺規的右半邊（或是左半邊）畫出如圖1的線條，並且垂直串連起來。

圖1

❻尺規的另一側會自動畫出反轉的圖像。

❼對完成的花紋圖層執行[編輯]選單→[複製]，然後開啟插畫的檔案，執行[編輯]選單→[貼上]。

❽使用[編輯]選單→[變形]→[網格變形]，使花紋貼合服裝的形狀。

❾將混合模式設為[色彩增值]，降低圖層不透明度，使花紋與底色相融。這樣就完成花紋的描繪了。

完稿

完成所有部位的上色後，接下來要進入完稿的流程。在完稿的階段，主要的目的通常是調整色調。

重疊處的空氣感

在重疊的物體之間使用[濾色]模式的圖層描繪具有空氣感的藍白色光芒，就能凸顯前後重疊的物體。

關於有空氣感的光，詳情請見→ P.38

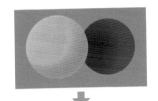

❶男性角色的前方有女性角色與貓等等。

貓與配件等等

女性角色的線稿與色彩

男性角色的線稿與色彩

❷在男性角色的線稿與色彩上方新增[濾色]模式的圖層。

描繪範圍

❸使用[噴槍]的[柔軟]來描繪有空氣感的光。

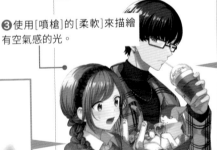

描繪色範例
這裡為了避免顏色太顯眼而將彩度（S）設定得偏低，但如果想強調有空氣感的光，可以將彩度（S）提高。
H201/S30/V76

❹有空氣感的光可以製造深度，使角色的前後層次變得更明顯。

使部分顏色變亮

混合模式[覆蓋]是能使暗色變暗、使亮色變亮的混合模式。因為疊上亮色的時候，對下方的暗色影響較少，所以很適合用於想將部分亮色調整得更亮的時候。

除此之外，因為在[覆蓋]圖層描繪的顏色也會有影響，所以能夠在加亮的同時增添色調。

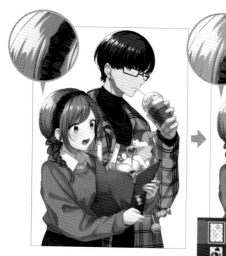
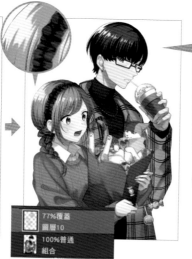

描繪範圍

描繪色範例
選擇暖色就能畫出柔和陽光般的色調。

H1/S26/V98

使部分顏色變暗

混合模式[加深顏色]是能使陰暗的部分變得更暗的混合模式。

想加深部分顏色的時候，可以建立[加深顏色]圖層，接著使用[噴槍]的[柔軟]在想加深的地方上色。

使用[色彩增值]也能使顏色變暗，但[加深顏色]具有容易提高彩度（S）的性質。各位可以依喜好來設定。

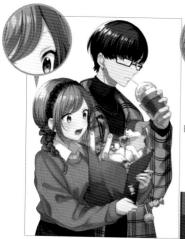
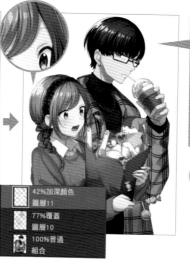

描繪範圍

描繪色範例
加深時重疊的顏色就像陰影色一樣，經常使用偏藍的冷色調，但因為範例的配色偏向暖色調，所以使用的是紫紅色系的顏色。

H329/S15/V81

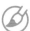 ## 對整幅插畫疊上單一色彩

將塗滿顏色的圖層疊在插畫上，就能對整幅插畫混入相同的顏色，在改變氛圍的同時為色調賦予統一感。

以[普通]圖層重疊會讓對比降低，所以混合模式建議使用[覆蓋]。混合程度可以藉著降低圖層不透明度的方式來調整。

描繪範圍

描繪色範例

為了呈現溫暖的氛圍，這裡疊上了暖色。重疊的色彩如果是冷色，就會給人冰冷的印象。

H352/S46/V87

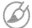 ## 使用漸層對應來調整色調

[漸層對應]是色調補償功能的一種，可以將影像的深淺替換成特定的漸層。

如果設定成深藍色到亮橘色的漸層，暗色就會替換成深藍色，亮色則會替換成橘色。藉著圖層不透明度來降低效果的強度，就能為插畫的陰暗處增添藍色調，並為明亮處增添橘色調。

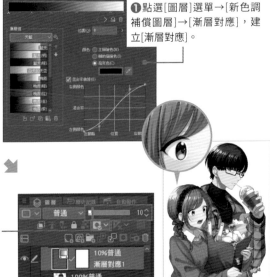

❶點選[圖層]選單→[新色調補償圖層]→[漸層對應]，建立[漸層對應]。

❷降低圖層不透明度，調整效果的強度。

 # 彩色描線

配合上色的色彩來修改線條顏色的手法稱為「彩色描線」。經過彩色描線，線條就會融入周圍的色彩，使色調變得更自然。

更改的顏色可以設定成比周圍色彩更深的顏色；如果設定成與周圍色彩相同的顏色，線稿就會跟周圍色彩混淆，因而埋沒在其中。

想將圖層的線條改成單一色彩的時候可以疊上填滿顏色的圖層，想要改變部分色彩的時候可以用模糊的筆刷上色。這時使用的圖層都要設定為[用下一圖層剪裁]。

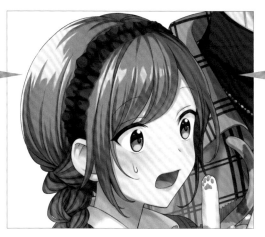

❶在頭髮的線稿上方新增填滿褐色的圖層，設為[用下一圖層剪裁]。

頭髮的彩色描線範圍

10%普通
圖層32

100%普通
頭髮

❸在描繪雙眼皮與睫毛等五官的圖層上方新增圖層，設為[用下一圖層剪裁]。

10%普通
圖層4

100%普通
表情

❷頭髮的線稿顏色改變了。使用填滿顏色的圖層來進行彩色描線，就會使線條呈現出與之相同的顏色。

五官的彩色描線範圍

❹使用[噴槍]的[柔軟]為雙眼皮與睫毛的一部分畫上暗紅色，以彩色描線的方式加以增添紅潤感。

差異化與排除

● 差異化

[差異化]是有些特殊的混合模式。
混合亮色的情況下,下方圖層的明亮處會接近
混合色的補色,陰暗處則會接近混合色;降低
圖層不透明度的話,明亮處的色調會偏向混合

色的補色,陰暗處的色調則會偏向混合色。想
改變色調的時候,可以利用這個特性。

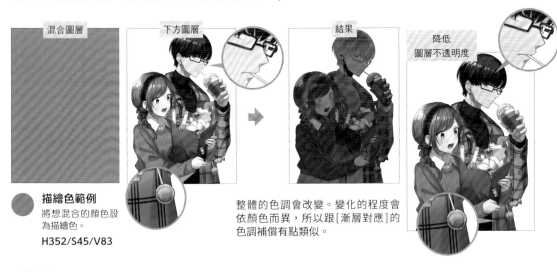

混合圖層　下方圖層　結果　降低
圖層不透明度

描繪色範例
將想混合的顏色設
為描繪色。
H352/S45/V83

整體的色調會改變。變化的程度會
依顏色而異,所以跟[漸層對應]的
色調補償有點類似。

● 排除

[排除]是混合結果的色調跟[差異化]相似的混合
模式。它的特徵是顯示出的對比會比[差異化]
還要更低。

疊上淡淡的顏色,就能在增添色調的情況下降
低對比。

混合圖層　下方圖層

❶使用[噴槍]的[柔軟]
為部分範圍上色。

描繪色範例
將想混合的顏色設
為描繪色。
H11/S39/V100

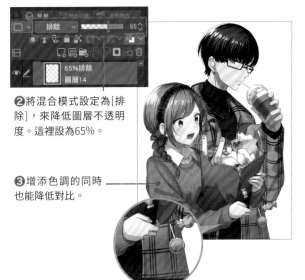

❷將混合模式設定為[排
除],來降低圖層不透明
度。這裡設為65%。

❸增添色調的同時
也能降低對比。

色調補償圖層

色調補償圖層可以對下方的圖層統一進行色調補償。點選[圖層]選單→[新色調補償圖層]就可以建立。

將圖層隱藏就能恢復色調補償之前的狀態,所以能放心地套用色調補償。雙擊縮圖就可以更改設定值,非常方便。

對所有圖層
要對所有圖層進行色調補償的時候,請在最上方建立色調補償圖層。

針對單一圖層
要針對單一圖層進行色調補償的時候,請在目標圖層的上方建立色調補償圖層,然後設為[用下一圖層剪裁]。

> **Tips 對選擇範圍做色調補償**
>
> 在建立選擇範圍時建立色調補償圖層的話,就會自動產生圖層蒙版(請參照P.22),將選擇範圍之外的部分隱藏,只在選擇範圍內套用色調補償。

改變顏色的色調補償

想更改畫好的顏色時,可以使用的色調補償有[色相・彩度・明度]與[色彩平衡]。

● 色相・彩度・明度

只要操作[色相]、[彩度]、[明度]的滑桿,就能輕鬆調整影像的色相、彩度、明度。

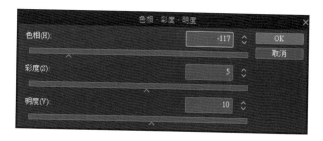

● 色彩平衡

藉著[青/紅]、[洋紅/綠]、[黃/藍]的各個滑桿,可以調整色彩平衡。
適合使用在想改變插畫色相的時候。

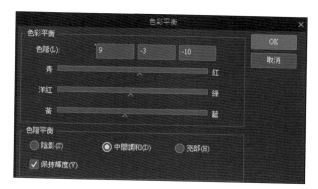

 調整亮度與對比

調整亮度與對比的色調補償方法有[亮度‧對比度]、[色階]、[色調曲線]。

●亮度 ‧ 對比度

可以透過[亮度]與[對比度]的滑桿來設定。設定與操作的方法很單純，但不像接下來說明的[色階]或[色調曲線]可以做到細部的調整。

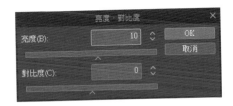

●色階

移動[暗部輸入]、[伽瑪輸入]、[亮部輸入]的控制點，就可以改變亮度與對比。

可以針對明亮處進行調整，比[亮度‧對比度] 的色調補償更詳細。

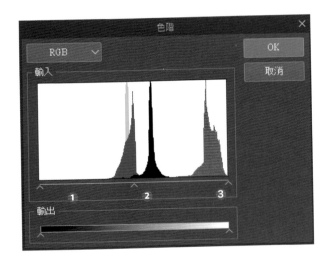

❶暗部輸入
設定影像中最暗處的色調。

❷伽瑪輸入
設定影像的中間色調。

❸亮部輸入
設定影像中最亮處的色調。

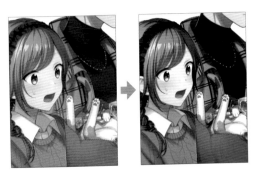

[暗部輸入]與[亮部輸入]愈靠近，對比就愈強。

● 色調曲線

[色調曲線]是藉著圖形來設定,所以能做到更加詳細的
調整。
點擊圖形就能追加控制點。拖曳控制點可以改變圖
形,進行色調補償。

點擊圖形就能追加
控制點。

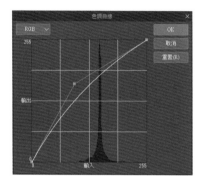

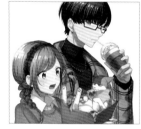 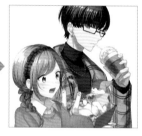

變亮
在中央追加控制點,往左上移動就能讓影像變亮。

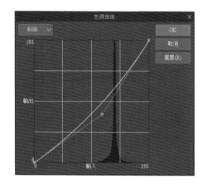

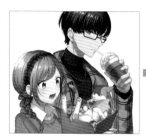 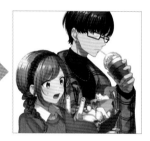

變暗
將控制點往右下移動,就能讓影像變暗。

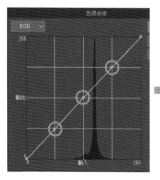 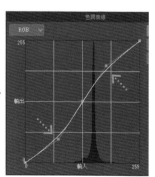 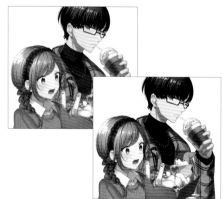

提高對比
追加如圖的3個控制點,將圖形設定成S形的曲線,就能提高對比。

修飾

Chapter
09

這個章節將解說如何利用一點小巧思，爲部分影像或是完成的插畫營造不同的氛圍。各位可以將這些技巧學起來，爲插畫錦上添花。

⊘ 光暈效果

光暈效果是能讓亮部等受光處散發光輝的修飾技巧。

● 製造模糊的邊緣

在輪廓周圍製造模糊的邊緣，就能做出發光般的效果。

❶選擇想製造出光暈效果的圖層。

❷執行[圖層]選單→[根據圖層的選擇範圍]→[建立選擇範圍]。

❸新增圖層並移動到下方。

❹點選[選擇範圍]選單→[擴大選擇範圍]，將選擇範圍擴大。這裡將[擴大寬度]設定為10px。

❺點選[選擇範圍]選單→[邊界模糊]，將選擇範圍暈開。這裡將[模糊範圍]設定為50px。

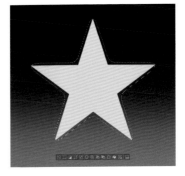

⑥使用[編輯]選單→[填充]為選擇範圍填滿顏色。

描繪色範例

選擇比對象更明亮的描繪色。

H51/S19/V100

⑦將混合模式設為[相加（發光）]，降低圖層不透明度來調整亮度。

● 使用到色階的光暈效果

有一種方法是使用[色階]等效果來修改複製的插畫，並且疊在原始插畫上，讓明亮的部分更亮。以下就來看看詳細流程吧。

❶首先點選[圖層]選單→[組合顯示圖層的複製]，建立一個將所有圖層複製並且組合的的圖層。

修飾前

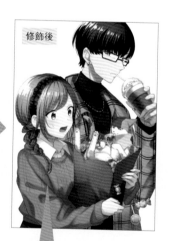

修飾後

❷點選[編輯]選單→[色調補償]→[色階]，調整[暗部輸入]與[亮部輸入]使兩者相近。將對比調高，直到某些部分會亮到泛白或是暗到發黑的程度。

❸使用[濾鏡]選單→[模糊]→[高斯模糊]將影像暈開。

<div>

Tips　決定模糊範圍的數值

[模糊範圍]的數值設定得愈大，光芒暈開的程度就愈強。如果偏好比較低調的修飾效果，可以將數值設定得小一點。

</div>

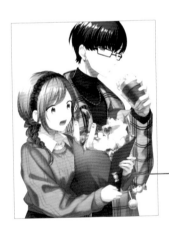

❹將混合模式設為[濾色]。明亮的部分會呈現發光般的效果。

❺降低圖層不透明度，調整效果的強度。這樣就完成修飾了。

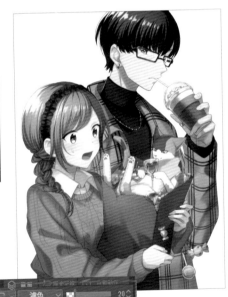

色差

色差又稱為「色板錯位」，是一種刻意錯開顏色，製造特殊效果的修飾手法。

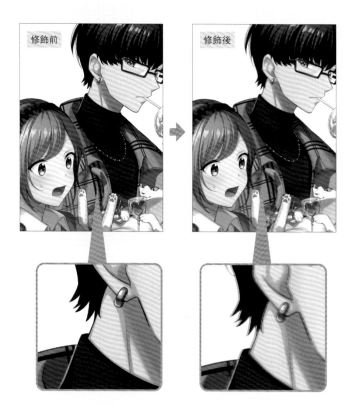

❶點選［圖層］選單→［組合顯示圖層的複製］，建立一個將所有圖層複製並組合的圖層。

❷使用［編輯］選單→［複製］（Ctrl＋C）來複製步驟❶組合的圖層，再以［編輯］選單→［貼上］（Ctrl＋V）的方式增加到3個圖層。

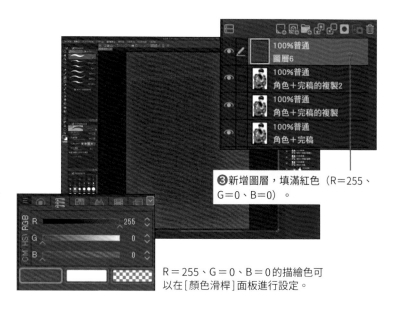

❸新增圖層，填滿紅色（R＝255、G＝0、B＝0）。

R＝255、G＝0、B＝0的描繪色可以在［顏色滑桿］面板進行設定。

❹新增圖層，填滿綠色（R＝0、G＝255、B＝0）。

❺新增圖層，填滿藍色（R＝0、G＝0、B＝255）。

❻分別將紅色、綠色、藍色的圖層重疊在組合插畫的圖層上方。

❼分別將紅色、綠色、藍色的圖層開啟[用下一圖層剪裁]，並設為[色彩增值]模式。

❽點選[圖層]選單→[與下一圖層組合]，分別將紅色、綠色、藍色的圖層與插畫的圖層合併。

與下一圖層組合

與下一圖層組合

與下一圖層組合

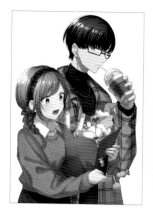

❾將上方2個圖層的混合模式設為
[濾色]。這麼一來，畫面上的插畫
就會變成修飾前的狀態。

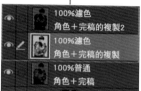

100%濾色
角色＋完稿的複製2

100%濾色
角色＋完稿的複製

100%普通
角色＋完稿

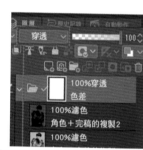

❿點選[移動圖層]工具，使用方向鍵的←等
按鍵，稍微挪動各個圖層。這麼一來，顏色
就會出現錯位的效果。

⓫這樣就完成色差了，但如果有不想
修飾的部分，就要再多做一點調整。
首先要建立圖層資料夾，將修飾過的
圖層放到資料夾中。

建立圖層蒙版

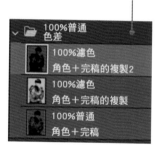

100%普通
色差

100%濾色
角色＋完稿的複製2

100%濾色
角色＋完稿的複製

100%普通
角色＋完稿

100%普通
資料夾1

⓬在選擇圖層資料夾的狀態下點
選[建立圖層蒙版]。

穿透 100

100%穿透
色差

100%濾色
角色＋完稿的複製2

100%濾色

⓭將圖層資料夾的混合模式設為
[穿透]。

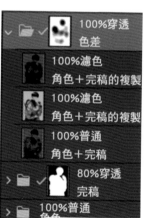

100%穿透
色差

100%濾色
角色＋完稿的複製

100%濾色
角色＋完稿的複製

100%普通
角色＋完稿

80%穿透
完稿

100%普通
角色

用圖層蒙版隱藏的部分

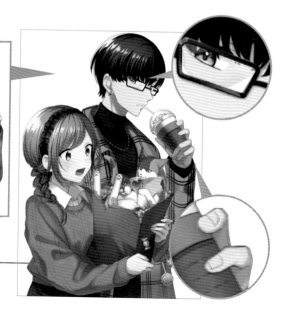

⓮針對角色的臉部等不想製造色差效果的部分，使
用圖層蒙版加以隱藏。

關於圖層蒙版的詳細解說→ P.22

逆光／半逆光

逆光是將光源設定在後方，使對象整體蒙上陰影的打光方式。這麼做可以強調角色的剪影，呈現戲劇化的氛圍。

另外，將光源設定在斜後方的打光方式稱為半逆光。半逆光會在側面的邊緣形成明顯的受光面，給人更加立體的印象。

對完成的插畫整體加上陰影，並為輪廓加上亮部，就能表現逆光或半逆光的效果。

❶建立圖層資料夾，用角色的剪影設定圖層蒙版。
關於圖層蒙版的詳細解說→ P.22

❷點選[圖層]選單→[新圖層]→[平塗]，建立填滿顏色的圖層。

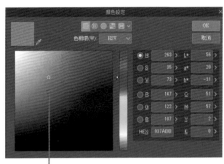

❸開啟[顏色設定]對話方塊以後，設定陰影的顏色，點擊[OK]。

描繪色範例
設定為夜景般的紫色。
H263/S35/V73

❹顏色會填滿角色的剪影。

❺將混合模式設為[色彩增值]，就能為整體加上陰影。

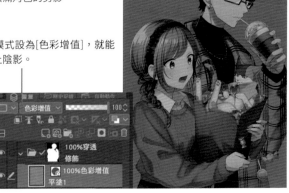

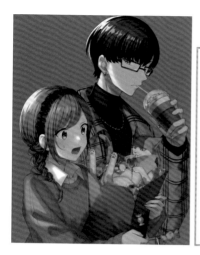

❻選擇圖層蒙版，進行編輯。使用透明色的[混色圓筆]來擦除陰影，表現亮部。

描繪範圍

❼想暈開的部分可以使用[色彩混合]的[模糊]來描繪。

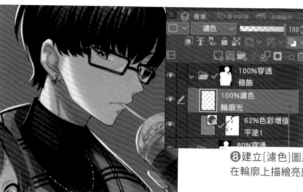

描繪色範例
將光線的顏色設定為帶著黃色調的亮色。
H26/S13/V100

❽建立[濾色]圖層，使用[混色圓筆]在輪廓上描繪亮部。

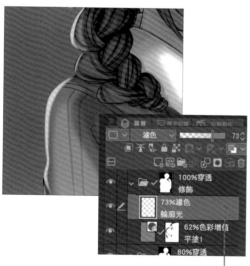

❾降低圖層不透明度，調整輪廓光的強度。

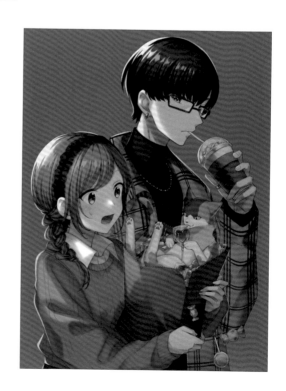

對焦效果

將重點之外的部分暈開，就能做出如相機對焦般的效果。
暈開的方法是[濾鏡]選單→[模糊]→[高斯模糊]。[高斯模糊]可以讓對象呈現微霧一般的模糊效果。

❶執行[圖層]選單→[組合顯示圖層的複製]，建立一個將所有插畫圖層複製並組合的圖層。

❷點選[濾鏡]選單→[模糊]→[高斯模糊]。

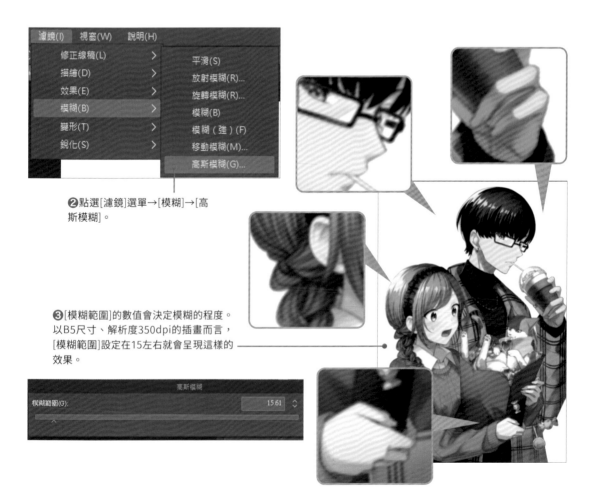

❸[模糊範圍]的數值會決定模糊的程度。以B5尺寸、解析度350dpi的插畫而言，[模糊範圍]設定在15左右就會呈現這樣的效果。

高斯模糊

模糊範圍(G):　　　　　　　　　　　　　　　　　15.61

❹擦除模糊圖層的一部分，就
會顯示出下方的插畫，呈現相
機對焦的效果。

建立圖層蒙版

❺擦除的步驟會使用到圖層蒙版。點擊[建立圖層蒙版]，
建立新的圖層蒙版。

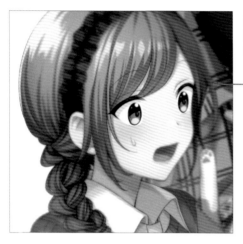

❻使用[橡皮擦]的[柔軟]來擦
除影像。筆刷尺寸設定為
300px。

❼將臉的部分完全擦掉，使臉
部變得清晰。

隱藏範圍

❽擦除時保留邊緣的部
分。保留的部分會維持
模糊的狀態。

 ## 使用材質來增添質感

CLIP STUDIO PAINT包含畫紙等可以增添紙張 質感的素材。想要表現手繪風的質感時可以試

著使用這些素材看看。

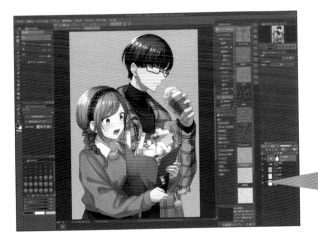

❶從[素材]面板的樹狀圖點選[All materials]→[Monochromatic pattern]→[Texture]，選擇素材。這次使用的是[Rough paper]。

❷拖曳並丟到畫布中，將素材貼上。

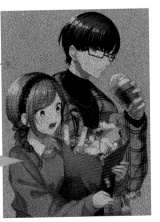

質感合成

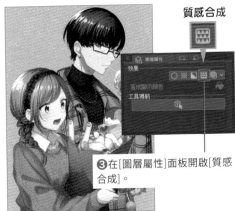

❸在[圖層屬性]面板開啟[質感合成]。

❹操作四個角落的節點●，就能調整材質的粗細程度。

❺最後降低圖層不透明度，調整材質的強度。

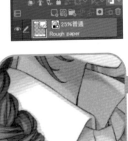

柏林雜訊的材質

可以將濾鏡的[柏林雜訊]做成材質。
只要改變設定值的數字就可以做出不同的質感，建議可以多多嘗試。

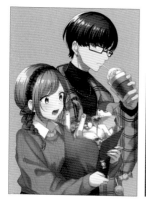

❶建立新的點陣圖層。

❷點選[濾鏡]選單→[描繪]→[柏林雜訊]。

❸畫面會呈現雲朵一般的紋路。

❹降低[縮放比例]的數值，就會變成顆粒較細的材質。

❺將混合模式設為[覆蓋]。

❻降低不透明度，調整材質的強度。

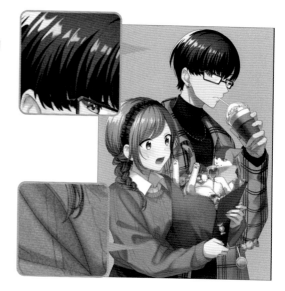

將彩色插畫改成復古照片的色調

只要執行簡單的步驟就能將彩色插畫改成復古照片的
色調。

顏色 ∨

●疊上棕色

使用[顏色]模式疊上填滿棕色的圖層,彩色插畫就會變
成復古照片的色調。

 重疊 ·····> 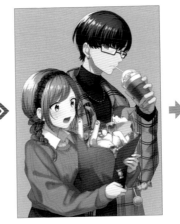 →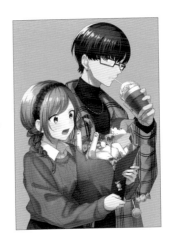

●漸層對應的復古照片

使用漸層對應也能將插畫改成復古照片的色調。降低
圖層不透明度的話,就會混入原本的影像色彩,呈現
自然褪色般的色調。

❶點選[新色調補償圖
層]→[漸層對應]。

❷從[漸層組]的[效果]中選
擇[復古照片]。

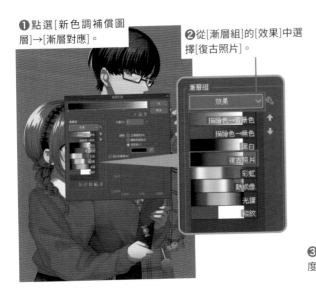

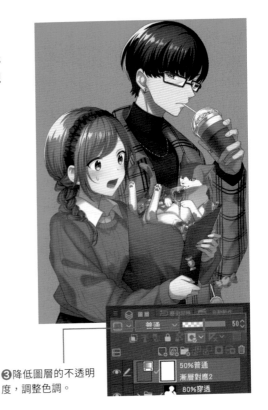

❸降低圖層的不透明
度,調整色調。

實踐篇

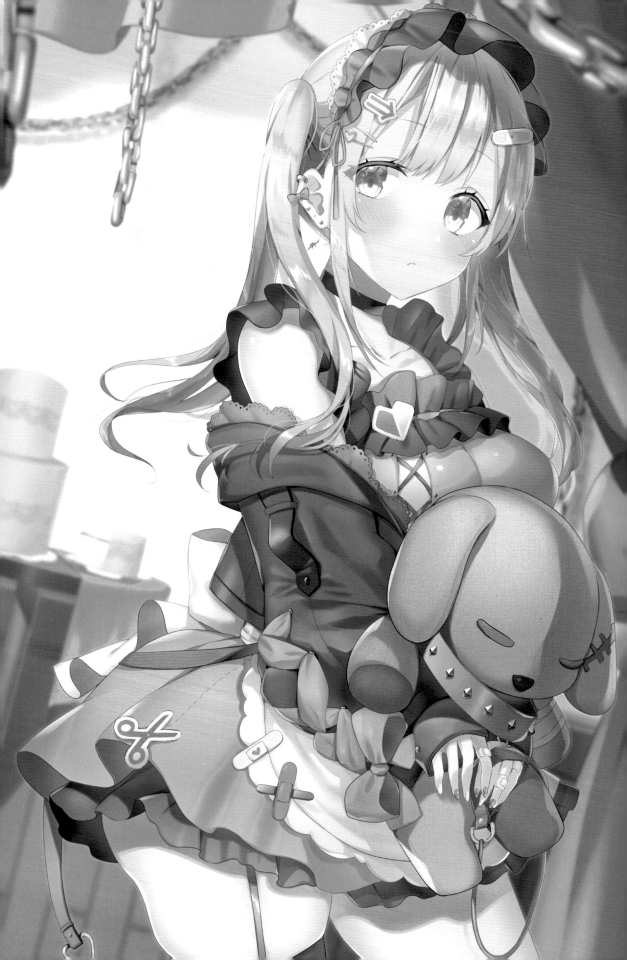

實踐篇

01 以漸層畫出華麗感

使用 [噴槍] 工具的漸層以及 [毛筆] 工具的纖細色彩，描繪楚楚可憐的女孩。帶有藍色調的陰影有爲角色增添透明感的作用。

Illustration by **kon**

PHASE1 上色的準備與底色

STEP1　用顏色填滿角色的剪影

準備用顏色填滿角色剪影的圖層。

這麼做可以在之後上色時，使沒有上色到的地方變得不明顯。

❶完成線稿之後，選擇線稿的資料夾。

❷使用[自動選擇]工具的[**僅參照編輯圖層選擇**]，將線稿的外側設爲選擇範圍。

❸從[選擇範圍]桌面啟動器點選[反轉選擇範圍]，使選擇範圍反轉。

反轉選擇範圍

❹新增圖層，使用與線稿相同的顏色執行[編輯]選單→[填充]（Alt＋Del），用顏色填滿線稿內的範圍。

● **描繪色**

線稿是接近黑色的顏色，但稍微帶有紅色調，所以給人的印象比純黑色還要更柔和一些。

H12/S93/V11

STEP2 登記經常使用的顏色

將肌膚或亮部等顏色登記到色板。登記自己經常使用的顏色會比較方便。

❶在[色板]面板按下右上角的扳手圖案[編輯色板],點選[追加新設定]。

❷輸入想要的名稱後按下[OK],就能建立原創的色板。

❸在顏色相關的面板設定描繪色之後,再點選右下角的[替換顏色]或[追加顏色]就可以完成登記。

替換顏色 —— —— 追加顏色

STEP3 填滿底色

建立「肌膚」、「服裝」、「頭髮」等資料夾,以不同的圖層區分不同顏色的部位。
使用[填充]工具的[**參照其他圖層**]分別塗滿顏色,作為插畫的底色。

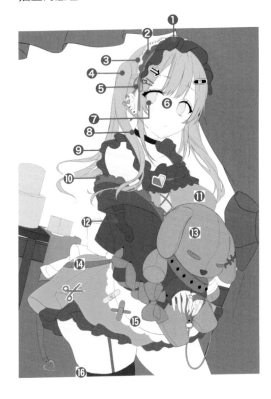

❶ H292/S13/V44

❷ H300/S9/V52

❸ H345/S9/V100

❹ H307/S4/V82

❺ H343/S43/V95

❻ H26/S11/V100

❼ H159/S14/V89

❽ H296/S23/V29

❾ H289/S13/V47

❿ H300/S8/V56

⓫ H346/S31/V100

⓬ H293/S16/V42

⓭ H3/S11/V75

⓮ H343/S53/V95

⓯ H340/S4/V100

⓰ H296/S16/V34

PHASE2 肌膚與甲彩的上色

STEP1 描繪淡淡的陰影

為肌膚上色。每個步驟都要在肌膚的底色圖層上方新增圖層，設為
[用下一圖層剪裁]並上色。一開始使用[噴槍]的[**柔軟**]，大概畫上淡
淡的陰影。

以圖層不透明度來調整深淺。這裡設為40%。

 描繪色
稍微改變底色的色相
（H），並將彩度（S）調
高一點。
H24/S20/V100

柔軟
工具介紹
[噴槍]工具的輔助工具。
在描繪漸層的時候使用。

底色
H26/S11/V100

STEP2 描繪基礎陰影

描繪基礎陰影。想呈現深色的地方使用[**G
筆**]、[**濃水彩**]，想呈現深淺變化的地方使用
[**不透明水彩**]，肩膀或大腿等柔軟的部位則使
用[噴槍]的[**柔軟**]來上色。陰影的深淺可以藉
著降低圖層不透明度的方式來調整。這裡設
為91%。

濃水彩
工具介紹
想畫出夠深的描繪色時可以
使用。
屬於Ver.1.10.9以前版本
的[毛筆]工具的輔助工具。
詳情請見→P.190

不透明水彩
工具介紹
容易表現深淺變化的筆刷。
屬於Ver.1.10.9以前版本
的[毛筆]工具的輔助工具。
詳情請見→P.190

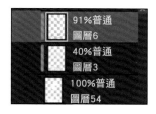

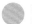 **描繪色**
稍微改變淡淡陰影色的色相
（H），並將彩度（S）調高
一點。
H11/S32/V96

使用[G筆]畫出清晰的陰影。

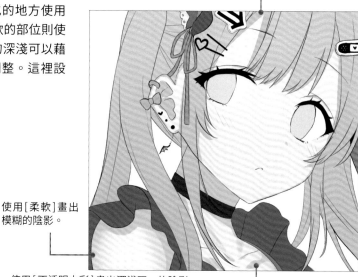

使用[柔軟]畫出
模糊的陰影。

使用[不透明水彩]畫出深淺不一的陰影。

使用[G筆]上色。

使用[柔軟]上色。

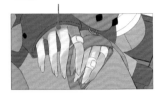

STEP3 描繪深色的陰影

描繪最深的陰影。

❶手指部分等陰影需要畫得偏深的地方是使用[**不透明水彩**]上色。

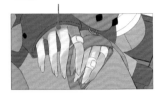

❷裙子、脖子、瀏海的深色陰影是使用[**濃水彩**]上色。

❸將圖層不透明度降低至88%，調整深淺。

● 描繪色
設定成比其他陰影更深的顏色。
H355/S51/V88

STEP4 在臉頰等處加上紅暈

在臉頰、肩膀、指尖與嘴巴等處加上紅暈。使用的筆刷是[**噴槍**]的[**柔軟**]。

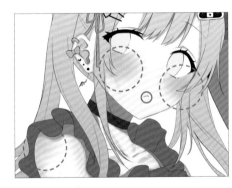

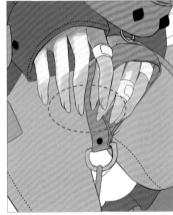

● 描繪色
比肌膚更偏紅的顏色。
H10/S32/V100

STEP5 疊上明亮的顏色

使用混合模式設為[**濾色**]的圖層，在受光的部分以[**噴槍**]的[**柔軟**]疊上明亮的顏色。明亮度可以藉著圖層不透明度來調整。這裡設為32%。

描繪色
使用[吸管]工具吸取肌膚部分的亮部顏色，作為描繪色。
H26/S11/V100

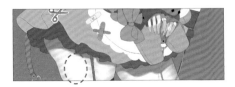

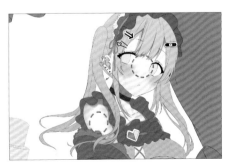

STEP6 呈現陰暗的感覺

在STEP2描繪的基礎陰影下方新增圖層,使用[**濃水彩**]在臉部等地方補畫陰影,呈現陰暗的感覺。覺得陰影太深的時候要調整透明度。

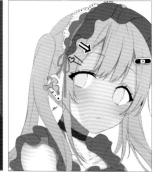

STEP2 描繪的 → 基礎陰影

底色 →

 描繪色
選擇與淡陰影(STEP1描繪的陰影)相同或相近的描繪色。這裡使用將彩度(S)稍微調高的顏色。

H23/S27/V100

STEP7 加上亮部

在想表現光澤感或立體感的部分,使用[**G筆**]描繪亮部。以混合模式設為[**濾色**]的圖層疊在上方。

 描繪色
使用[吸管]工具吸取膚色,作為描繪色。

H23/S15/V100

STEP8 使用亮部來製造瀏海的陰影

使用[噴槍]的[**柔軟**]在雙眼之間描繪亮部之後,選擇透明色的[**G筆**]擦除一部分,製造瀏海的陰影。亮部的濃度可以繼續使用透明色的[**柔軟**]來調淡。這麼做可以讓臉更有立體感。

 描繪色
選擇透明色的狀態下,描繪的地方會變成透明的模樣,跟使用[橡皮擦]工具擦除顏色是一樣的。

STEP9 為陰影加上藍色調

在陰影較深的部分使用[噴槍]的[柔軟]畫上藍色。如果可能超出陰影的範圍，建議使用[自動選擇]工具建立選擇範圍再上色。圖層的混合模式是[覆蓋]，將不透明度調整至73%，肌膚就描繪完成了。

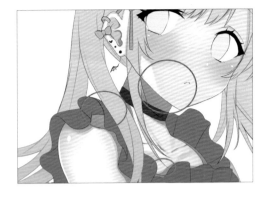

 描繪色
使用稍微偏亮的藍色
作為描繪色。
H209/S72/V100

STEP10 描繪甲彩

因為想將手部描繪得更華麗，因此這裡加上了甲彩。
每個步驟都要新增圖層，並且設為[用下一圖層剪裁]再
上色。

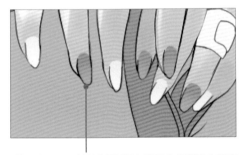

❶首先使用[噴槍]的[柔軟]在指甲的前端畫上較亮的顏色。混合模式設為[濾色]，將不透明度調整至46%。

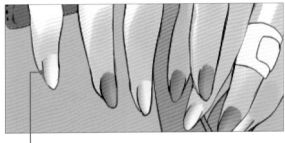

❷在[色彩增值]圖層中使用[噴槍]的[較強]來描繪陰影。

工具介紹
較強
雖然是偏模糊的筆刷，但特徵是模糊程度沒有[柔軟]那麼強。
為Ver.1.10.9以前版本的[噴槍]工具的輔助工具。詳情請見→P.190

❸在陰影上方新增圖層，用白色描繪光澤。降低不透明度，調整亮度。這裡設為40%。

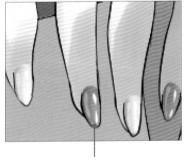

❹加上亮部。

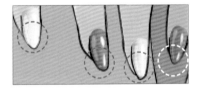

❺在上方新增[覆蓋]圖層，混入鮮豔的顏色。這裡將不透明度設為48%。

 描繪色
鮮豔的藍綠色。
H175/S100/V100

 描繪色
鮮豔的桃紅色。
H324/S100/V100

PHASE3 銀髮的上色

STEP1 描繪漸層

開始為頭髮上色。在底色上方新增圖層,設為[用下一圖層剪裁]並描繪漸層、陰影與亮部等細節。首先為頭髮畫上粉紅色的漸層,做出稍微複雜一點的色調。

使用[漸層]工具的[**從描繪色到透明色**]畫上漸層。

● **描繪色**
使用的顏色是偏淡的洋紅色。
H342/S59/V100

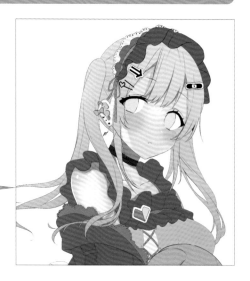

❶使用 [**從描繪色到透明色**] 畫出
漸層。

❷降低不透明度,調整色調。這裡
設為 37%。

STEP2 加上明亮的漸層

將頭髮的底色設為描繪色,在[**濾色**]模式的圖層使用[**噴槍**]的[**柔軟**]為受光的部分上色。

頭頂要畫得特別亮。上色完成之後,調整圖層的不透明度,使顏色變成稍微明亮一點的程度。這裡設為33%。

 描繪色
與頭髮的底色相同。
H307/S4/V82

描繪範圍

STEP3 描繪陰影

將圖層的混合模式設為[**色彩增值**]，仔細描繪陰影
的形狀。將圖層不透明度調整為70～85%左右，使
顏色不會太深或太淺。

描繪色

色相比底色更偏紅，而且比較黯淡。
陰影色大多會選擇偏藍的色相，但這次要描繪的
是稍微混著粉紅色調的頭髮，所以選擇了帶有紅
色調的陰影。

H323/S9/V80

❶使用[噴槍]的[**柔軟**]描繪漸層。想畫得比較清晰的部
分則使用[**G筆**]上色。

❷大範圍的陰影要先用[**濃水彩**]畫上較大的色塊，然
後再用透明的[**不透明水彩**]擦除一部分的陰影，或是
將柔軟的部分暈開。

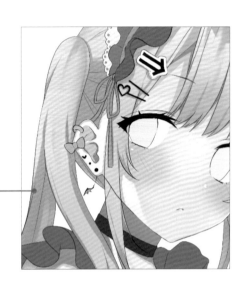

STEP4 描繪光澤

使用[**色彩增值**]模式的圖層，畫上鋸齒狀的紋路，
表現頭髮的光澤。
使用透明色（筆刷是[**不透明水彩**]）將顏色的上下
緣暈開。畫好之後將不透明度調低（這裡設為
42%）。

描繪色

與STEP3的陰影使用相同的描
繪色。

H323/S9/V80

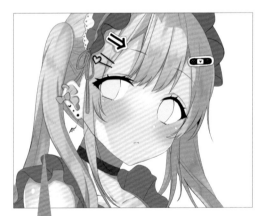

- 42%色彩增值 圖層87
- 87%色彩增值 圖層86
- 33%濾色 圖層41
- 37%普通 圖層40
- 100%普通 圖層39

STEP5 描繪深色的陰影

加上深色的陰影。與STEP3描繪的陰影相同，新增
[**色彩增值**]圖層，使用[**G筆**]作為上色的筆刷。
降低圖層不透明度，以免陰影太深。這層陰影設定
為58%。

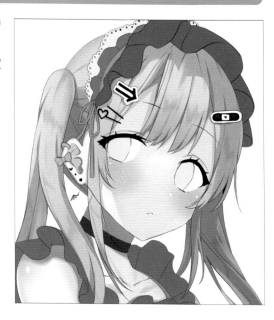

 描繪色
使用比STEP3的陰影更
深一點的顏色。
H328/S10/V73

	58%色彩增值 圖層88
	42%色彩增值 圖層87
	87%色彩增值 圖層86
	33%濾色 圖層41
	37%普通 圖層40
	100%普通 圖層39

STEP6 描繪更深的陰影

在光線難以照射到的深處，稍微畫上更深的陰影。

描繪色
使用比STEP5的陰影更深的顏色。
H328/S35/V34

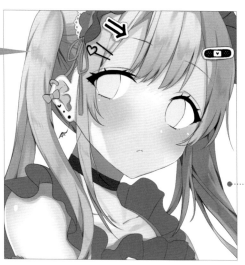

STEP7 描繪帶著藍色調的陰影

描繪馬尾的陰暗部分,以及深處馬尾的陰影。另外
再加上反射光的效果,畫成帶著藍色調的陰影。

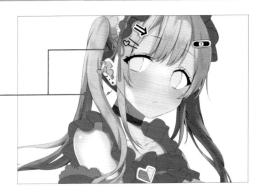

❶新增[**色彩增值**]圖層,描繪陰影。

描繪色
描繪色是稍微帶著藍色調的
灰色,但因為使用[色彩增
值]疊在陰影上,所以看起
來相當深。
H250/S12/V78

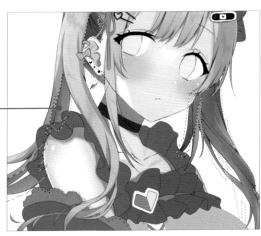

❷使用[自動選擇]工具的[**僅參照編
輯圖層選擇**],選擇陰影的部分。

❸新增圖層,使用[噴槍]的[**柔
軟**]在內側畫上模糊的藍色。

描繪色
選擇稍微偏亮的藍色。
H209/S72/V100

❹混合模式設為[**濾色**],將不透明度調
整為79%。

Tips 描繪深色的陰影並抹開

想增強深淺變化的部分可以先用[**濃水彩**]畫上深
色,再用同樣顏色的[不透明水彩]將顏色抹開,使
色彩相融。

❷用[**不透明水彩**]
抹開。

❶用[**濃水彩**]塗上顏色。

STEP8 製造透膚感

在髮尾等處加上肌膚的顏色，製造透膚感。

❶使用[噴槍]的[柔軟]在髮尾畫上肌膚的顏色。

❷疊上肌膚的陰影所使用的顏色，使色調更柔和。

| 75%普通 圖層92 |
| 79%濾色 圖層91 |
| 100%色彩增值 圖層90 |
| 84%普通 圖層89 |

❸視整體情況調整不透明度，使膚色融入畫面。這裡設為75%。

> **Tips** **添加膚色時使用的混合模式**
>
> 髮色像這次一樣淡的情況下，會使用普通圖層來描繪膚色。如果髮色較深，建議採用[濾色]或[覆蓋]等模式。

STEP9 加上亮部

加上亮部。使用[**G筆**]劃出鋸齒狀的紋路，然後用透明色的[**不透明水彩**]將上下兩端暈開。
混合模式設為[**濾色**]，再調整圖層不透明度就完成了。這裡設為92%。

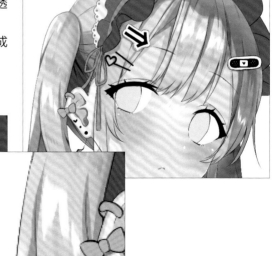

 描繪色
所使用的描繪色為接近頭髮的底色，但因為設為[濾色]，所以看起來比較明亮。
H318/S5/V84

PHASE4 服裝與裝飾的上色

STEP1 加上柔和光線的漸層

從黑色的部分開始上色。在底色上方新增[**濾色**]圖層，使用[噴槍]的[**柔軟**]描繪明亮的漸層、表現柔和的光線。想降低亮度的時候，可以藉著圖層不透明度來調整。

描繪色
顏色比底色更亮一點，但因為是使用[濾色]模式上色，所以看起來比描繪色本身更亮。
H300/S8/V56

 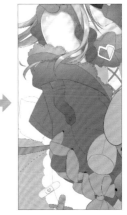

STEP2 描繪內襯的陰影

陰影要新增[**色彩增值**]的圖層來描繪。內襯的陰影要使用[自動選擇]工具→[參照其他圖層選擇]，將布料的內側設為選擇範圍，再使用[編輯]選單→[填充]（Alt＋Del）來上色。

描繪色
基本上，陰影會在[色彩增值]圖層使用同樣的顏色來描繪。經常使用的顏色是彩度（S）偏低的淡紫色。如果整體看起來不協調，或是想要改變色調，也可以選擇圖層，透過[編輯]→[色調補償]→[色相・彩度・明度]進行調整。
H261/S10/V79

 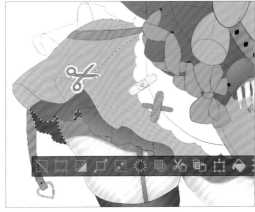

STEP3 描繪各式各樣的陰影

點選[選擇範圍]選單→[反轉選擇範圍]，反轉STEP2建立的選擇範圍，開始描繪其他部分的陰影。根據想描繪的陰影種類，分別使用不同的筆刷。

描繪色
與STEP2相同的顏色。
H261/S10/V79

❶基本上使用[**濃水彩**]上色。

❷柔軟的陰影使用[噴槍]的[**柔軟**]上色。

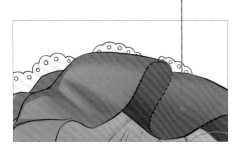

❸深淺不一的陰影使用[**不透明水彩**]上色。

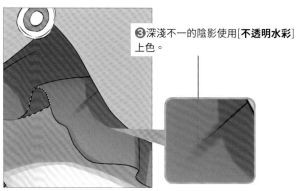

❹想畫出清晰的顏色時，首先要使用[**濃水彩**]上色。

❺使用透明色[噴槍]的[**較強**]在邊緣擦出模糊的痕跡，表現衣服的柔軟質感。

STEP4 描繪更深的陰影

新增[**色彩增值**]圖層，描繪更深的陰影。以補強STEP2～3的陰影的方式上色。

在光線照射不到的深處描繪看起來更暗的陰影。

描繪色
與STEP2～3的陰影是相同的顏色，但使用[色彩增值]圖層疊在陰影上，所以看起來比較暗。
H261/S10/V79

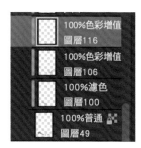

100%色彩增值
圖層116

100%色彩增值
圖層106

100%濾色
圖層100

100%普通
圖層49

STEP5 爲陰影加上藍色調

使用[噴槍]的[**柔軟**]爲陰影加上藍色調，以混合模式
[**濾色**]重疊在上方。將不透明度調整到50～60%左
右。

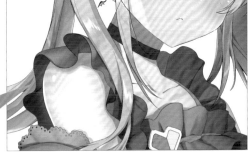

 描繪色
選擇藍色作爲描繪色。
H209/S72/V100

STEP6 表現立體感

為了表現胸部的立體感，在[**濾色**]圖層使用[噴槍]的
[**柔軟**]畫上淡淡的亮色，再用不透明度調整亮度。
這裡設為52%。

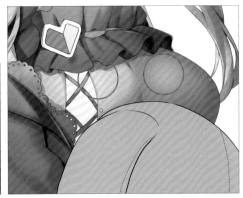

 描繪色
選擇淡粉紅色作為描
繪色。
H344/S26/V100

STEP7 描繪有光澤的亮部

描繪胸部邊緣的亮部時，先在[**濾色**]圖層使用[噴槍]
的[**柔軟**]畫出大概的顏色，再用[橡皮擦]的[**較硬**]與
透明色的[噴槍]的[**較強**]擦出想要的形狀，表現立體
且光滑的質感。

 描繪色
選擇粉紅色作為描繪色。
因使用[濾色]疊在上方，
所以看起來偏白。
H343/S22/V100

❶使用[噴槍]的[**柔軟**]上色。

❸使用[橡皮擦]的[**較硬**]擦出
想要的形狀。

❹使用[噴槍]的[**柔軟**]擦出淡淡的痕
跡，使色彩相融。

❷清晰的亮部是使用[**濃水彩**]
上色。

STEP8 描繪耳環

描繪耳環等細小的裝飾時，要在線稿上方新增圖層
再畫。
畫好底色之後，開啟[鎖定透明圖元]（參照P.28）
以免顏色超出範圍，接著在同樣的圖層中描繪光影
等細節。

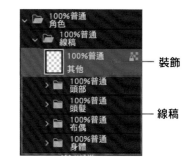

❶使用[G筆]畫出底色。

 描繪色
耳環的描繪色是使用鮮豔的
粉紅色。
H303/S46/V93

❷開啟[鎖定透明圖元]，使用[噴
槍]的[**柔軟**]描繪陰影。

● **描繪色**
色相（H）比底色更偏藍。彩
度（S）較高，明度（V）較
低。
H312/S84/V47

❸在陰影中描繪因反光而顯得較明
亮的部分。在下方使用[噴槍]的[**較
強**]畫上黯淡的顏色。

● **描繪色**
將彩度（S）調低，將明度
（V）調高，構成偏亮的混濁
色彩。
H312/S28/V85

❹為了讓陰影中的亮色變得更柔
和，使用[噴槍]的[**柔軟**]疊上陰影
色。

❺使用[噴槍]的[**柔軟**]在受光處畫
上比底色更亮一點的顏色，凸顯立
體感。

❻使用[**G筆**]描繪亮部。

STEP9 增加裝飾

有多個相同形狀的裝飾時，可以用複製的方式增加數量。

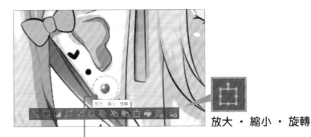

放大 · 縮小 · 旋轉

❶使用[選擇範圍]工具將想要複製
的部分框起來。

❷從選擇範圍桌面啟動器點選
[放大 · 縮小 · 旋轉]（Ctrl＋
T），執行變形。

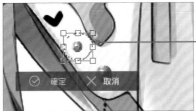

❸在[工具屬性]面板勾選[保留原
圖像]再變形，就可以複製圖像，
並在保留原本圖像的狀態下執行
變形。

STEP10 為布偶增添質感

為了替布偶增添質感，這裡要使用材質。
這次要從[素材]面板的[Monochromatic pattern]→[Texture]資料夾中選用[Canvas]。

❶以拖曳並丟入畫布的方式，
貼上材質。

❷透過節點構成的藍色方
框來調整大小。

❸將材質圖層放在布偶的圖層上
方，設為[用下一圖層剪裁]。

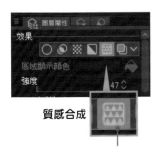

質感合成

❹開啟[圖層屬性]面板的[質感
合成]。

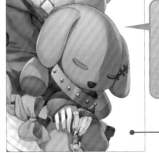

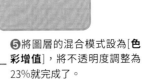

❺將圖層的混合模式設為[**色
彩增值**]，將不透明度調整為
23%就完成了。

PHASE5 眼睛的上色

STEP1 描繪眼白

建立以眼白的底色圖層進行剪裁的圖層,描繪陰影。

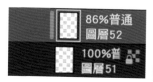
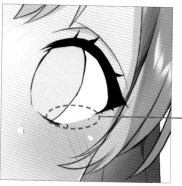

❶新增圖層,設為[用下一圖層剪裁],在眼白下方用[噴槍]的[**柔軟**]畫上淡淡的陰影。以微弱的筆壓上色,淡得必須仔細觀察才看得出來。不透明度設為86%。

描繪色
用微弱的筆壓,降低不透明度,所以看起來比描繪色本身還要淡得多。

H261/S10/V79

❷使用[濃水彩]在上緣描繪陰影。

描繪色
與步驟❶相同的描繪色。

H261/S10/V79

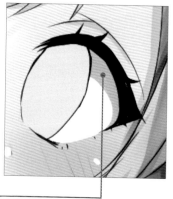
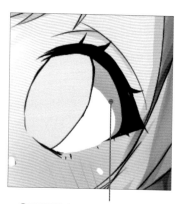

❸開啟[鎖定透明圖元],在陰影下方使用[噴槍]的[**柔軟**]畫上較深的顏色。

描繪色
設定為比步驟❶～❷更暗的顏色。

H262/S18/V60

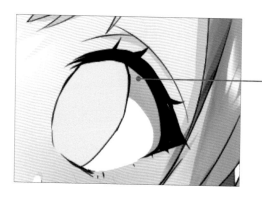

❹新增[**覆蓋**]的圖層,在上方使用[噴槍]的[**柔軟**]畫上藍色。

描繪色
設定為比步驟❶～❷更暗的顏色。
H209/S72/V100

在眼瞳的底色上方新增圖層，[用下一圖層剪裁]，
使用[噴槍]的[**柔軟**]在眼瞳下緣畫上淡淡的膚色，
使其融入周圍的肌膚。

❶使用[噴槍]的[**柔軟**]上色。

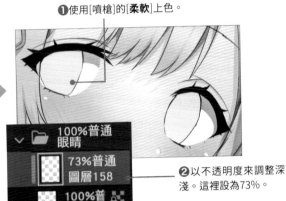

描繪色
使用[吸管]工具吸取膚色，
作為描繪色。
H24/S18/V100

❷以不透明度來調整深
淺。這裡設為73%。

新增[**色彩增值**]圖層，描繪陰影。使用[**濃水彩**]畫
出沒有深淺變化的顏色。

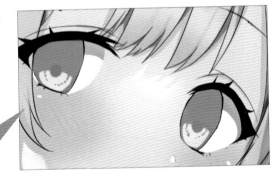

❶描繪眼瞳的上半部。

描繪色
比底色更深一點的顏色。
H211/S20/V77

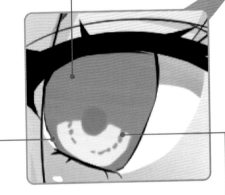

❷將眼瞳下緣的輪廓附近
加深。

描繪色
設定為比眼瞳的底
色更深的顏色。
H199/S33/V70

❸也加上虹膜的特徵。

描繪色
使用與步驟❶相同的
描繪色。
H211/S20/V77

STEP4 在眼瞳上緣描繪漸層狀的陰影

新增[**色彩增值**]圖層,使用[**噴槍**]的[**柔軟**]在眼瞳上緣描繪漸層狀的陰影。
以圖層不透明度來調整明暗。這裡設為77%。

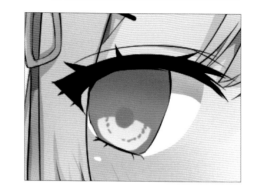

描繪色
使用比STEP2的陰影稍淡的顏色。
H214/S20/V77

STEP5 將眼瞳上緣加深

為了將眼瞳上緣畫得更暗,在[**色彩增值**]圖層使用[**濃水彩**]來疊加色彩。圖層不透明度設為70%。

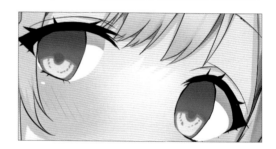

描繪色
描繪色是帶著藍色調的灰色。
H217/S20/V77

STEP6 在眼瞳下緣描繪三角形的反光

描繪眼瞳的時候,要用各式各樣的反光來表現閃耀感。首先在眼瞳下緣描繪三角形的反光。

❶使用[**濃水彩**]上色。

描繪色
因為是稍偏綠色的眼瞳,所以使用淡黃綠色來當作反光的描繪色。
H77/S33/V100

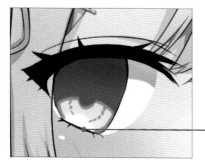

❷將圖層混合模式設為[**加亮顏色(發光)**]。圖層不透明度設為81%。

❸使用透明色的[**噴槍**]的[**較強**]擦出模糊的邊緣,表現光芒暈開的感覺。

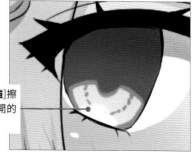

STEP7 描繪淡淡的反光

新增圖層，在眼瞳中心與周圍畫上色彩，然後用透明色擦淡。

❶使用[濃水彩]上色。想畫得比較淡的部分則使用[不透明水彩]。

描繪色
使用接近底色的顏色。
H149/S16/V93

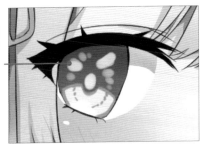

❷用透明色[噴槍]的[柔軟]將這附近擦除，使步驟❶畫好的部分變淡。

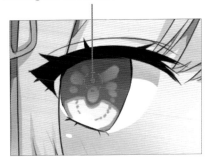

STEP8 描繪瞳孔

新增[色彩增值]圖層，使用[濃水彩]描繪瞳孔。為了凸顯STEP7在瞳孔描繪的顏色，將圖層不透明度調降至64%。

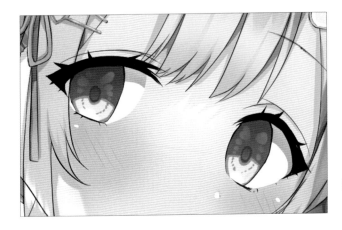

描繪色
將彩度（S）較低的偏藍色彩設定為描繪色。
H217/S32/V69

STEP9 在眼瞳上緣疊上藍色

為了表現眼瞳反射周圍光線的樣子，新增[濾色]圖層，在眼瞳上緣疊上藍色。

❶使用[噴槍]的[柔軟]上色。

描繪色
描繪色是明亮的藍色。
H220/S51/V94

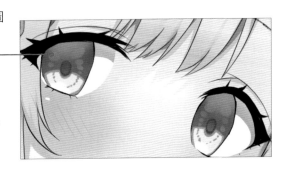

❷選擇透明色，使用[**G筆**]擦出斜線狀的痕跡。

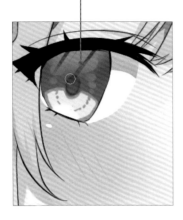
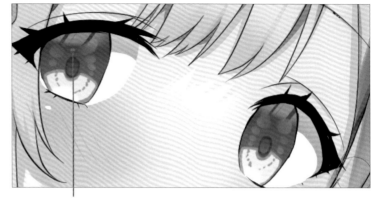

❸使用透明色[**噴槍**]的[**較強**]擦除顏色，只保留上緣的部分。

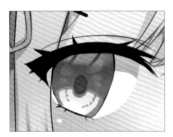

❹畫好後調整圖層不透明度。這裡
設為78%。

STEP10 疊上彩度更高的顏色

新增[**覆蓋**]圖層，疊上彩度更高的顏色。

❶使用[**噴槍**]的[**柔軟**]上色。

> **描繪色**
> 以底色為基準，設定彩度
> （S）更高的顏色。
> **H185/S74/V96**

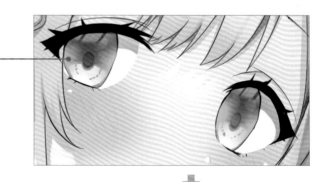

❷將混合模式設為[**覆蓋**]，降低圖層
不透明度，使色彩相融。這裡設為
25%。

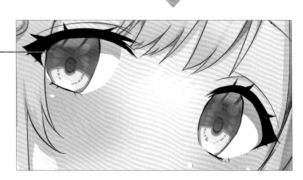

STEP11 將眼瞳下緣加亮

在新增的圖層中使用[噴槍]的[**柔軟**]疊加色彩，將眼瞳下緣加亮。

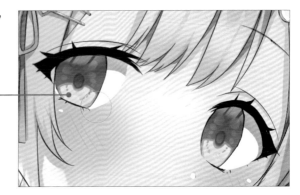

❶使用[噴槍]的[**柔軟**]上色。

描繪色

使用黃色作為描繪色。在[濾色]等會使顏色變亮的圖層中使用黃色，就能表現出陽光般的溫暖光線。

H45/S76/V100

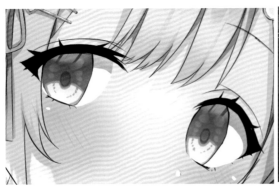

❷將混合模式設為[**濾色**]，降低不透明度以調整亮度。這裡設為54%。

STEP12 描繪亮部

在線稿上方新增圖層，描繪亮部等細節。

❶在收納線稿圖層的圖層資料夾上方新增圖層。

線稿 →

❷使用[**G筆**]畫上比底色彩度更高的顏色。

描繪色

以底色為基準，將彩度（S）稍高的顏色設為描繪色。

H161/S27/V94

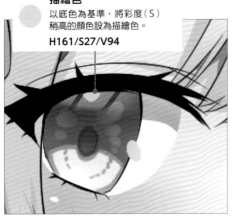

❸在步驟❷畫好的部分使用[**G筆**]，以稍微錯開位置的方式畫上亮部。

描繪色

沒有混合任何色調的白色。

H0/S0/V100

❹也在下方補畫小小的亮部。

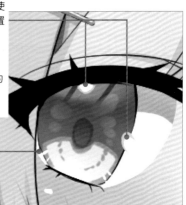

❺使用[G筆]畫上點綴色。

描繪色

 點綴色要選擇跟周圍的顏色搭配起來特別顯眼的顏色。這次使用的是粉紅色。

H333/S28/V96

❻邊緣也使用[G筆]畫上了粉紅色，但這裡有用透明色[噴槍]的[**柔軟**]輕輕掃過，使顏色變淡。

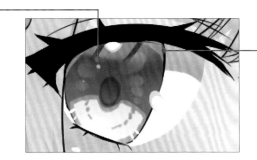

STEP13 為睫毛畫上明亮的部分

在線稿上方新增圖層，在睫毛上疊加顏色，製造明亮的部分。

❶使用[G筆]沿著睫毛的線條畫上明亮的部分。

描繪色

 使用[吸管]工具吸取頭髮部分的顏色，作為描繪色。

H325/S6/V82

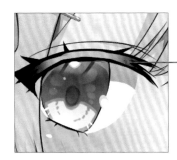

❷在此用透明色[噴槍]的[**柔軟**]，擦除末端的部分。

❸降低圖層不透明度，調整明暗。這裡設為62%。

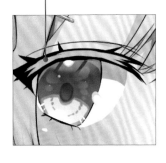

STEP14 描繪眼瞳的細節

在眼瞳上緣追加亮部，並在新增圖層中補畫虹膜的紋路。

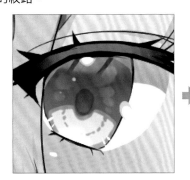 ➡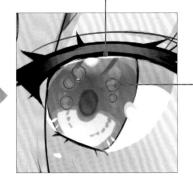

❶在STEP12的圖層使用[G筆]補畫亮部。

❷新增圖層，使用[G筆]補畫虹膜的紋路。圖層不透明度設為29%，使顏色變淡。

描繪色

使用接近底色的顏色。

H147/S9/V91

PHASE6 完稿

STEP1 改變頭髮的顏色

使用彩色描線（參照P.63），將線稿的顏色改成與周圍色彩相似的色調。
首先為了更改頭髮的線稿，將包含頭髮線稿圖層的圖層資料夾之[圖層顏色]設定為紅色系的顏色。
要統一更改整體的顏色時，使用[圖層顏色]是很方便的方法。

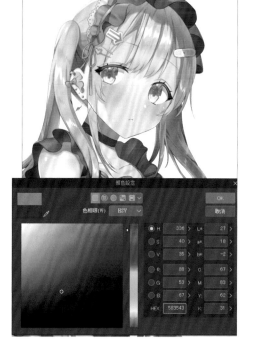

❶選擇頭髮的圖層資料夾，接著開啟[圖層顏色]。

❷點擊顏色的橫條，顯示[顏色設定]對話方塊，然後設定顏色。這裡使用了帶著紫色調的深紅色（H336/S40/V35）。

STEP2 改變臉與身體的顏色

在臉與身體的線稿圖層上方新增圖層，設為[用下一圖層剪裁]，疊上色彩以更改線稿的顏色。
在筆刷的選擇上，想要製造深淺變化的時候可以使用[噴槍]工具的[柔軟]；想要確實改變顏色的時候可以使用[G筆]。如右圖般，分別在想要改變顏色的各部位線稿上新增[用下一圖層剪裁]的圖層，疊上色彩以進行彩色描線。

將完成檔案的臉部線稿放在「線稿」資料夾→「身體」資料夾→「臉部」資料夾裡面。

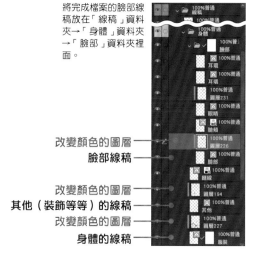

改變顏色的圖層
臉部線稿

改變顏色的圖層
其他（裝飾等等）的線稿

改變顏色的圖層
身體的線稿

❶使用[噴槍]的[**柔軟**]將臉部肌膚的線條改成紅色。

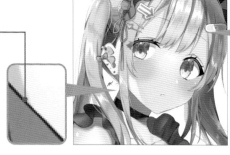

描繪色
將肌膚改成鮮豔的深紅色。

H359/S89/V70

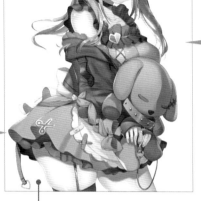

描繪範圍

❷想要確實改變顏色的地方使用[**G筆**]，想要讓顏色有深淺變化的時候可以使用[噴槍]的[**柔軟**]上色。

描繪色
粉紅色衣服的線使用帶著紫色調的暗紅色。

H343/S87/V51

描繪色
黑色衣服的線有一部分是帶著紅色調的灰色。

H296/S17/V34

STEP3 在睫毛末端添加紅色調

在描繪睫毛的圖層上方新增圖層，設為[用下一圖層剪裁]，使用[噴槍]的[**柔軟**]在睫毛末端畫上偏紅的顏色，為眼睛增添柔和的氛圍。

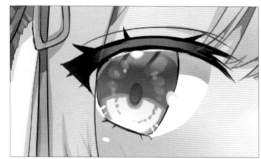

描繪色
使用與肌膚線稿相同的顏色。

H359/S89/V70

將睫毛的線稿放在「線稿」資料夾→「身體」資料夾→「臉部」資料夾裡面。

增添紅色調的圖層

睫毛的線稿

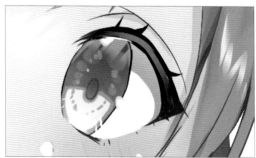

STEP4 頭髮遮住的部分變淡

為了讓頭髮看起來是透明的，而要在此使用圖層蒙版（參照P.22），使頭髮遮住的睫毛與輪廓線變淡。

使用圖層蒙版來編輯的話，就算失敗也能重來，非常方便。

❶選擇包含睫毛圖層的圖層資料夾，點擊以[建立圖層蒙版]。

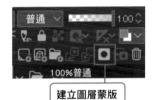

建立圖層蒙版

❷使用[選擇範圍]工具的[**選擇筆**]選取需要變淡的部分。

這裡要變淡

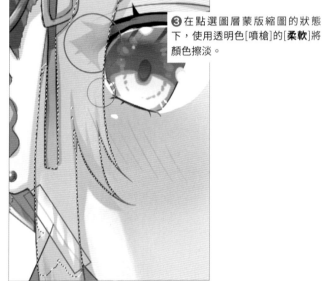

❸在點選圖層蒙版縮圖的狀態下，使用透明色[噴槍]的[**柔軟**]將顏色擦淡。

STEP5 補畫髮絲

在上方新增圖層，使用[**G筆**]補畫細部的髮絲。
使用[吸管]工具吸取補畫處附近的頭髮顏色，作為描繪色。

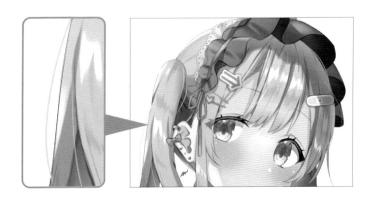

STEP6 爲肌膚增添光輝

在新增的[覆蓋]圖層中疊上色彩,使肌膚散發光輝。

❶使用 [噴槍] 的 [**柔軟**] 上色。

描繪色
描繪色可以使用淡橘色等顏色。
H22/S38/V100

❷將混合模式設為 [**覆蓋**],再以不透明度調整效果的強度。這裡設為 35%。

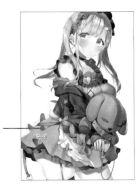

STEP7 使受光的部分變亮

新增圖層,以[加亮顏色(發光)]疊上黃色,就能讓受光的
部分變得更亮。

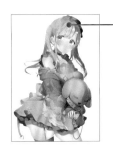

❶使用[噴槍]工具的[**柔軟**]描繪受光
的部分。

描繪色
使用黃色作為描繪色。
H38/S69/V100

❷將混合模式設為 [**覆蓋**],再以不透明度調整效果的強度。這裡設為 35%。

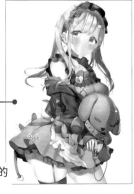

STEP8 增添空氣感

在較深處與陰影處加上冷色,並將混合模式設為[**濾色**],就
能表現空氣感與深度。
最後重新檢查一次,完成色彩的調整與修飾就大功告成了。

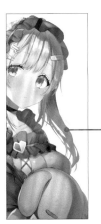

❶使用[噴槍]工具的[**柔軟**]上色。

描繪色
使用藍色作為描繪色。
H219/S52/V95

❷將混合模式設為[**濾色**],再將不透明度設為
28%,加以調整效果的強度。

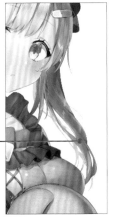

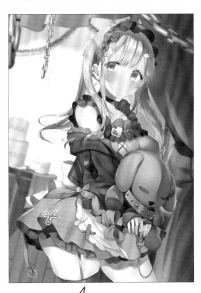

完成!

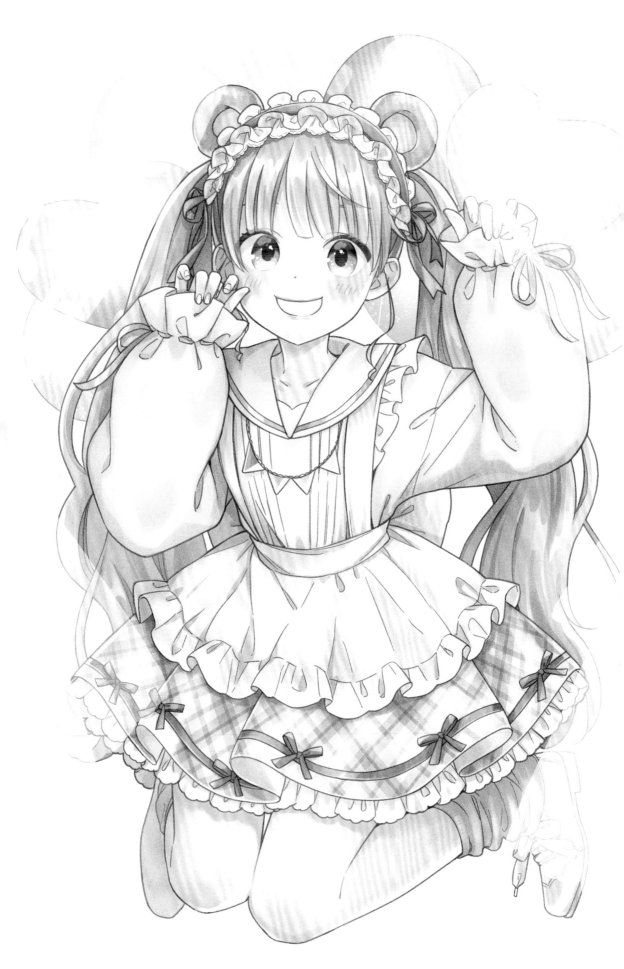

實踐篇 02 以淡淡的色彩畫出柔和感

使用明亮淡雅的色調，以凸顯可愛氣質的上色方式，完成角色插畫。另外也藉著材質來增添質感，表現自然的手繪風格。

Illustration by 水玉子

PHASE1 底色與配色

STEP1 將線稿設定為參照圖層

雖然有許多人會在草稿的階段決定配色，但這幅插畫是在區分底色的時候決定配色。

為各個部位新增圖層，塗上底色。首先要將線稿設定為參照圖層，接著使用[填充]工具填滿顏色。

❶在[圖層]面板選擇描繪線稿的圖層，開啟[參照圖層]。

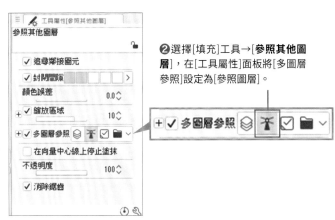

❷選擇[填充]工具→[**參照其他圖層**]，在[工具屬性]面板將[多圖層參照]設定為[參照圖層]。

❸在線稿的下方新增用來描繪底色的圖層。

❹在底色圖層使用[**參照其他圖層**]填滿顏色。填滿顏色的區域會以參照圖層的線稿為基準上色。

描繪色

肌膚等偏淡的顏色較不容易看出漏塗的縫隙，所以先使用比較深的顏色來上色。在下一個步驟會改掉這個顏色。

H33/S26/V100

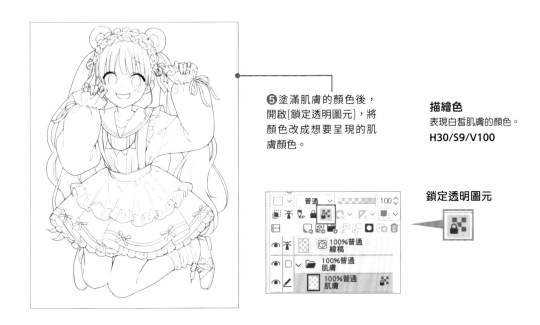

❺塗滿肌膚的顏色後，
開啟[鎖定透明圖元]，將
顏色改成想要呈現的肌
膚顏色。

描繪色
表現白皙肌膚的顏色。
H30/S9/V100

鎖定透明圖元

STEP2 以圖層資料夾整理圖層並上色

為每個部位新增圖層資料夾，並在裡面新增描繪底色
的圖層。
搭配淡淡的色彩，在眼瞳與緞帶等處加上彩度稍高的
綠色，營造出和諧的色調。

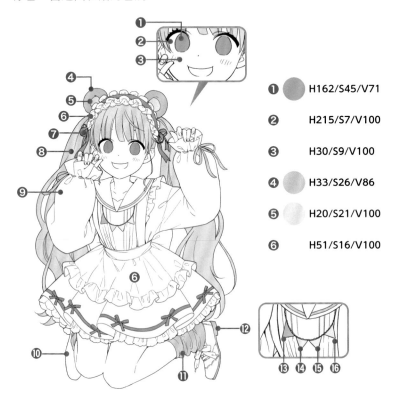

❶ H162/S45/V71　　❼ H165/S38/V67

❷ H215/S7/V100　　❽ H5/S14/V93

❸ H30/S9/V100　　❾ H174/S8/V99

❹ H33/S26/V86　　❿ H55/S5/V100

❺ H20/S21/V100　　⓫ H19/S31/V100

❻ H51/S16/V100　　⓬ H31/S10/V82

⓭ H340/S29/V100

⓮ H36/S29/V100

⓯ H91/S29/V100

⓰ H178/S29/V100

PHASE2 描繪閃閃發光的眼睛

STEP1 描繪眼白

畫好底色之後,要先從眼睛開始上色。首先為眼白上色。

為了避免讓眼白的邊緣太銳利,要使用[濾鏡]選單→[模糊]→[高斯模糊]稍微暈開色彩。

描繪色

眼白的底色會直接當作眼白上緣的陰影。

H216/S12/V89

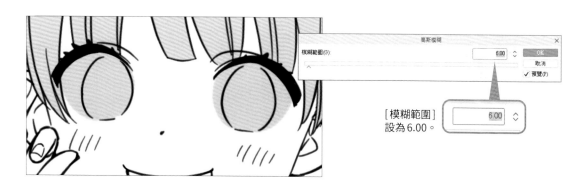

[模糊範圍]
設為6.00。

STEP2 描繪眼白的陰影

為眼白描繪眼瞼造成的陰影。

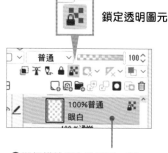

鎖定透明圖元

❶選擇描繪眼白的圖層,開啟[鎖定透明圖元]。

濃水彩

工具介紹 可以畫出深淺變化,但比較容易畫出深色的筆刷。屬於 Ver.1.10.9 以前版本的輔助工具。詳情請見
→ P.190

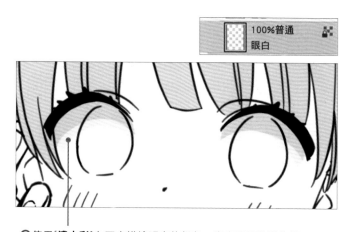

100%普通
眼白

❷使用[**濃水彩**]在下方描繪明亮的顏色。畫出兩個階調的顏色,製造出漸層感

描繪色

介於眼白的亮部與暗部之間的顏色。以底色為基準,提高明度(V)而成。

H217/S9/V97

描繪色

畫在下方的亮色要將明度(V)調得更高。

H217/S6/V100

STEP3 描繪眼瞳的陰影

描繪眼瞳的陰影。陰影的上緣要畫得稍亮一點。

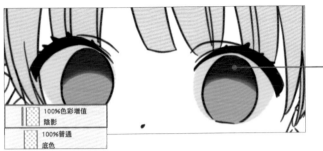

❶在上方新增[色彩增值]的圖層,使用[濃水彩]描繪陰影。

描繪色
用來描繪眼瞳陰影的顏色雖是很深的藍綠色,但因為是以[色彩增值]疊在上方,所以看起來是更偏綠的顏色。
H193/S80/V39

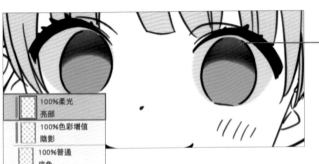

❷新增[柔光]的圖層,使用[柔軟]在上緣描繪光暈。

描繪色
上緣的光暈是淡水藍色
H183/S16/V100

STEP4 描繪瞳孔

新增圖層,描繪瞳孔。位置在眼瞳中心,將左右的瞳孔畫得稍微靠近一點。

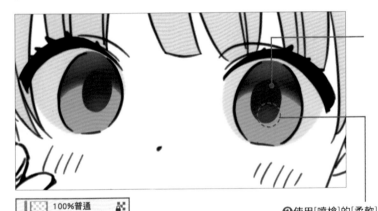

❶使用[粗線沾水筆]描繪瞳孔。

描繪色
使用比眼瞳的底色更深的顏色。
H181/S81/V26

粗線沾水筆
工具介紹 [沾水筆]工具→[粗線沾水筆]的特徵是粗細變化不像[G筆]那麼強。

❷使用[噴槍]的[柔軟]將瞳孔下緣畫得稍微明亮一點。

描繪色
使用比瞳孔的顏色稍亮一點的顏色。
H183/S83/V44

STEP5 描繪眼瞳下緣的反光

在眼瞳下緣加上反光，使色彩更加華麗。

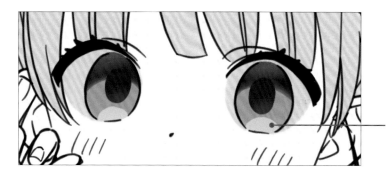

❶新增[覆蓋]圖層，使用[G筆]在下緣描繪半月形的反光。將不透明度設為70%，調整亮度。

描繪色
下緣的光是使用亮黃色作為描繪色。
H58/S21/V100

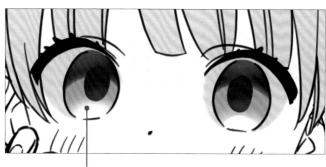

❷在描繪半月形反光的❶圖層下方新增圖層，使用[柔軟]畫出漸層。描繪色與❶相同。

STEP6 在眼瞳下緣疊加顏色

新增圖層，在眼瞳下緣疊加顏色，使眼瞳的色彩更加鮮豔。

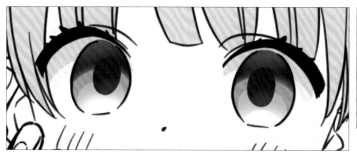

 描繪色
比眼瞳的底色稍亮一點的藍綠色。
H170/S41/V80

STEP7 增添閃閃發光的效果

新增[覆蓋]圖層,使用[G筆]畫上小小的圓點,使眼瞳
顯得閃閃發光。使用淡黃色與水藍色作為描繪色。

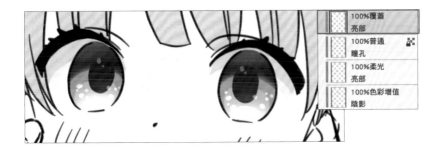

描繪色
淡黃色是將明度(V)
調到最高的亮色。
H48/S20/V100

描繪色
也加上淡水藍色,呈
現多彩的印象。
H177/S20/V100

STEP8 描繪半透明的亮部

在上緣描繪橢圓形的亮部。將不透明度調降到40%,
使其呈現半透明的狀態,表現隱約的反光。

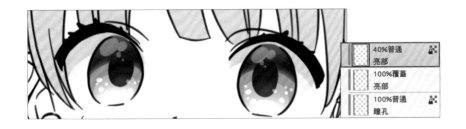

描繪色
描繪色是淡粉色,但
因為不透明度降低,
所以看起來像是比深
綠色的底色稍亮一點
的顏色。
H20/S20/V100

STEP9 描繪亮部

在線稿上方新增圖層,使用[G筆]描繪亮部。

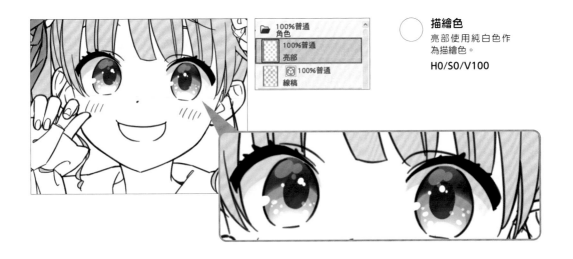

描繪色
亮部使用純白色作
為描繪色。
H0/S0/V100

PHASE3 描繪裙子的格紋

STEP1 描繪格紋的淡色線條

畫出平行的粗線與細線之後，再畫上交叉的線條，完成格紋的淡色線條。

❶在底色上方新增圖層，設為[用下一圖層剪裁]。

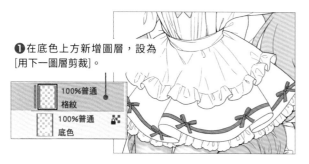

❷使用[粗線沾水筆]畫出粗線與細線。

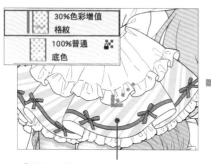

❸將混合模式設為[色彩增值]，並將圖層的不透明度設為30%。

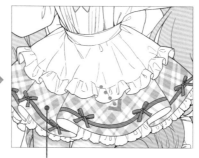

❹用與步驟❶～❸相同的手法，畫上交叉的線條。

描繪色
與緞帶相同的綠色。因為降低圖層不透明度，所以顏色會變淡。
H165/S38/V67

STEP2 加上藍色的線

在格紋的淡色粗線上新增[色彩增值]圖層，加上藍色的線條。

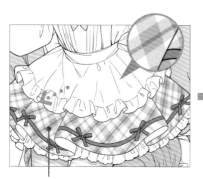

❶在上方新增[色彩增值]圖層，使用[粗線沾水筆]描繪細線。

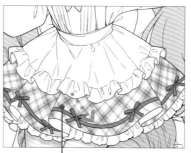

❷在上方新增另一個[色彩增值]圖層，畫上與步驟❶交叉的線條。

描繪色
用淡藍色當描繪色。
H234/S20/V100

PHASE4 為肌膚增添紅潤感與明暗

STEP1 增添紅潤感

在底色上方新增圖層，設為[用下一圖層剪裁]，
混合模式選擇[色彩增值]，在臉頰、指尖、膝蓋
等地方使用[噴槍]的[**柔軟**]畫上紅暈。在[色彩增
值]圖層上色，就能讓色彩自然地融入底色。

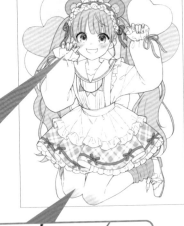

描繪色
使用偏橘的粉紅色
作為描繪色。
H15/S15/V99

STEP2 描繪漸層狀的陰影

在底色上方（STEP1畫好的紅暈圖層下方）新增
[色彩增值]圖層，畫上大範圍的陰影。注意弧度
與立體感，使用[噴槍]的[**柔軟**]畫出淡淡的色彩。

描繪範圍

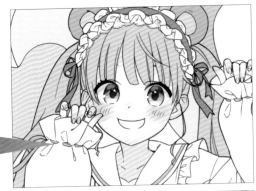

描繪色
比膚色更深一點點的橘色。
不過因為明度（V）是調到
最高，所以色調相當明亮。
H16/S16/V100

STEP3 描繪肌膚的陰影

在上方新增[色彩增值]圖層,使用水彩筆刷中的[**不透明水彩**]或[**濃水彩**]來描繪陰影。
想畫得比較淡的時候可以用[**不透明水彩**]輕輕描繪;想畫出清晰的色彩時可以選擇[**濃水彩**]。

❶使用[**濃水彩**]描繪頭髮造成的陰影與手指的陰影。

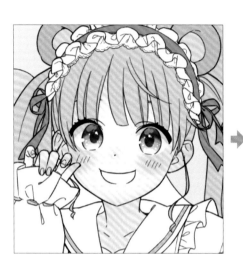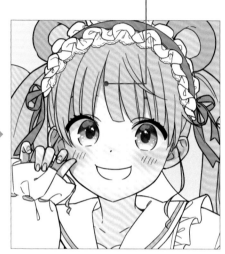

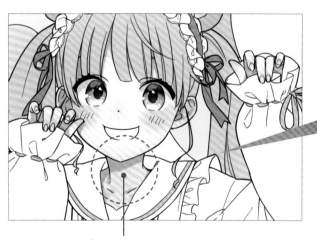

❷也使用[**濃水彩**]在脖子周圍描繪陰影。

❸使用[**不透明水彩**]畫出有深淺變化的鎖骨陰影。

描繪色
使用比漸層狀的陰影更深的顏色。將色相(H)調整得稍偏藍色調,並稍微降低明度(V)。

H8/S20/V91

不透明水彩
工具介紹
在想要畫出深淺變化的時候使用。
屬於Ver.1.10.9以前版本的輔助工具。詳情請見→P.190

	100%色彩增值
	紅暈
	60%色彩增值
	陰影
	70%色彩增值
	陰影2
	100%普通
	肌膚

STEP4 擦除部分的陰影界線

如果覺得陰影太過清晰，可以輕輕擦除陰影的界線。

 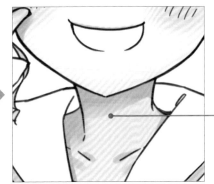

❶使用透明色[噴槍]的
[**柔軟**]擦除顏色。

 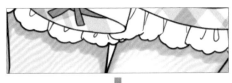

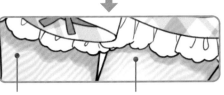

❷因為右腳的位置較深，所以比左腳離裙子更遠。因此，要使用[**不透明水彩**]補畫深色，稍微擴大陰影的面積。

❸左腳與裙子的距離較近，所以影子面積也相對較少。這裡使用了透明色的[**不透明水彩**]擦除部分顏色。

STEP5 描繪肌膚的亮部

在上方新增圖層，想像受光的部分，使用[**濃水彩**]畫上亮部。

❶在鼻子、下唇、輪廓附近描繪亮部。

描繪色
接近白色，是非常明亮的顏色。
H17/S3/V100

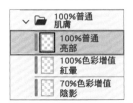

❷也為手指仔細描繪亮部。

PHASE5 服裝與裝飾的上色

STEP1 描繪服裝的亮部與暗部

服裝也使用與肌膚相同的步驟上色。
用漸層狀的陰影畫出立體感之後，再來描繪細部的陰
影。

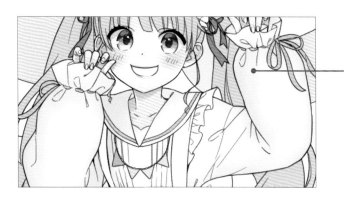

❶在[色彩增值]圖層使用[**柔軟**]描繪淡淡
的陰影。

> **描繪色**
> 使用比底色稍深一點
> 的顏色來描繪陰影。
> **H178/S17/V93**

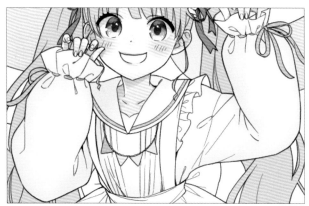

❷將圖層不透明度設為75%，調整陰影
的深淺。

❸新增[色彩增值]圖層，使用[**不透明水彩**]或
[**濃水彩**]加上陰影。這個圖層的不透明度也設
為75%，調整深淺。

> **描繪色**
> 使用比步驟❶稍偏綠一
> 點的顏色作為陰影色。
> **H162/S18/V92**

> **Tips** 上色時要留意質感
>
> 描繪衣服的皺褶時，要留意布料的厚度以及
> 質感。
> 襯衫和圍裙等部分是偏薄的柔軟布料，裙子
> 則是稍微有點厚度和彈性的布料。

121

STEP2 將部分陰影擦淡

選擇透明色，使用[噴槍]的[**柔軟**]在STEP1步驟❸新增的[色彩增值]圖層將部分的陰影擦淡，調整陰影的深淺。

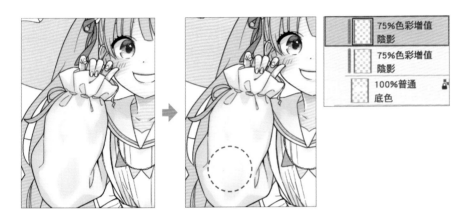

STEP3 爲陰影增添色調

開啟陰影圖層的[鎖定透明圖元]，疊上其他的色彩，就能畫出繽紛的可愛色調。使用[噴槍]的[**柔軟**]刷上淡淡的顏色。

描繪色
使用淡淡的水藍色作為描繪色。
H203/S18/V92

描繪範圍

STEP4 描繪較深的陰影

新增[色彩增值]圖層,使用[**濃水彩**]畫出更深一階的陰影。藉著圖層不透明度來調整陰影的深淺(這裡設為60%)。因為想要呈現淡淡的色調,陰影就不可以畫得太深。

	75%色彩增值 陰影
	75%色彩增值 陰影
	60%色彩增值 陰影
	100%普通 底色

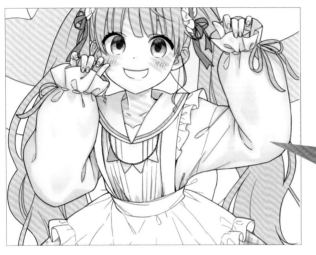

描繪色
稍微偏紫的水藍色。
H227/S27/V100

描繪範圍

STEP5 為項鍊畫上亮部

在項鍊的底色上方新增圖層,設為[用下一圖層剪裁],
再使用[**軟碳鉛筆**]畫上亮部。

描繪色
使用偏黃的乳白色作
為描繪色。
H54/S7/V100

STEP6 描繪甲彩

為指甲畫上五顏六色的甲彩。

❶使用[G筆]塗上底色。

❷清晰的亮部是使用[G筆]描繪。

描繪色
純白色。
H0/S0/V100

❸使用[噴槍]的[**柔軟**]畫上漸層狀的亮部。

	100%普通 亮部
	100%普通 指甲

❶ H52/S28/V100

❷ H174/S21/V100

❸ H260/S21/V100

❹ H350/S14/V100

❺ H100/S21/V100

STEP7 描繪荷葉邊的陰影

在荷葉邊的底色上方新增[**色彩增值**]圖層，描繪陰影。

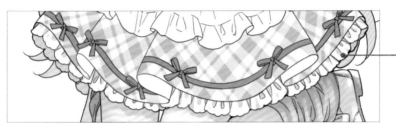

❶使用[**濃水彩**]來描繪皺褶的陰影。

描繪色
使用偏藍的顏色。
H232/S24/V90

❷將此圖層的不透明度降低至75%，調整陰影的深淺。

❸使用[**不透明水彩**]描繪裙子造成的陰影。

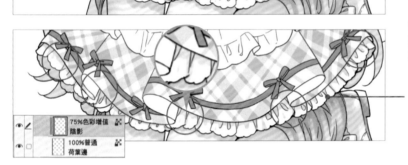

❹開啟[鎖定透明圖元]，使用[噴槍]的[**柔軟**]混入暖色。陰影的色調會變得比較柔和。

描繪色
很適合搭配藍色調陰影的淡粉紅色。
H8/S20/V100

STEP8 為裙子畫上淡淡的陰影

裙子的陰影要分成幾個階段上色，製造層次。首先，用淡淡的顏色畫上漸層狀的陰影與內裡的陰影。在[**色彩增值**]圖層上色，將圖層不透明度降低至55%，調整深淺。

❶使用[噴槍]的[**柔軟**]描繪漸層狀的陰影。

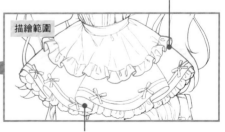

描繪範圍

❷使用[填充]的[**參照其他圖層**]在內裡處填滿陰影色。

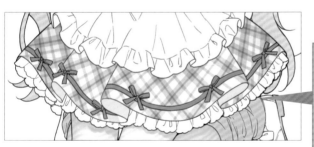

描繪色
使用[色彩增值]疊上陰影色的時候，如果使用灰色就會讓色調顯得黯淡，所以經常使用淡藍色。
H227/S19/V96

STEP9 描繪遮蓋處與凹陷處的陰影

在STEP8的圖層上方新增[**色彩增值**]圖層,使用[**濃水彩**]描繪圍裙造成的陰影與布料凹陷處的陰影。
圖層不透明度設為80%。

> 80%色彩增值
> 陰影
>
> 55%色彩增值
> 陰影
>
> > 📁 100%普通
> > 裙子

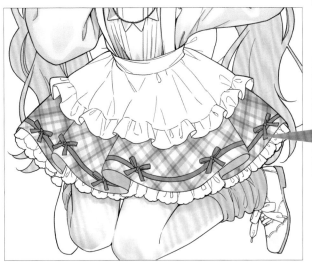

描繪範圍

描繪色
比裙子的底色更深的顏色。
H177/S19/V91

STEP10 描繪更深的陰影

在上方新增另一個[**色彩增值**]圖層,使用[**濃水彩**]描繪深處的暗色陰影。
圖層不透明度設為85%。

> 85%色彩增值
> 陰影
>
> 80%色彩增值
> 陰影
>
> 55%色彩增值
> 陰影
>
> > 📁 100%普通
> > 裙子

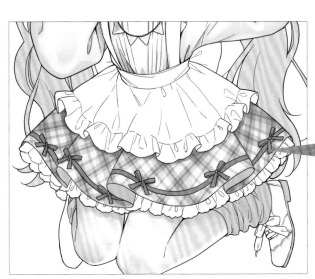

描繪範圍

描繪色
接近STEP7步驟❶的藍色。
H228/S27/V92

STEP11 為裙子畫上亮部

在上方新增[覆蓋]圖層，描繪亮部。藉著降低不透明度來調整亮部的亮度。這裡設為75%。

描繪色
裙子的亮部是使用更亮的黃色。
H51/S16/V100

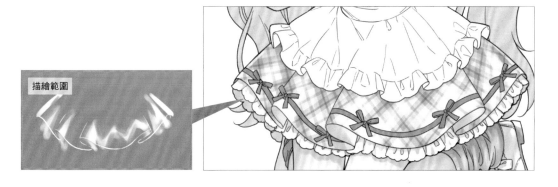

描繪範圍

STEP12 描繪緞帶的細節

描繪緞帶要將[鎖定透明圖元]開啟，畫上亮部。將色彩的界線畫得很清晰，不將顏色暈開，就能表現緞面的質感。

100%普通
緞帶

❶在緞帶的底色圖層開啟[鎖定透明圖元]。

❷使用[**不透明水彩**]快速移動筆刷，畫出亮部。有些地方畫得淡，有些地方畫得深，藉著筆壓畫出深淺變化。

描繪色
使用與裙子的亮部相同的顏色，呈現統一感。
H51/S16/V100

❸為所有緞帶畫上明亮的部分。

STEP13 描繪圍裙的細節

先畫上淡淡的模糊陰影，再畫上亮部與皺褶的陰影
等細節，完成圍裙。

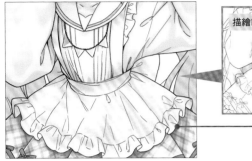

描繪範圍

❶在底色上方新增[色彩增值]圖層，使用
[噴槍]的[柔軟]描繪模糊的陰影。

 描繪色
黃色圍裙的陰影是使用偏
紅的橘色。

H13/S22/V100

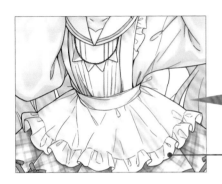

描繪範圍

❷在上方新增圖層，使用[濃水彩]描繪清
晰的亮部。將圖層不透明度降低至85%，
調整明暗。

描繪色
雖然是接近白色的亮色，
但配合黃色的圍裙底色，
設定為稍微偏黃的色調。

H48/S4/V100

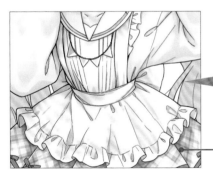

描繪範圍

❸在上方新增[色彩增值]圖層，使用[濃水
彩]描繪布料重疊處或皺褶的陰影。

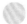 **描繪色**
描繪色與步驟❶畫好的陰
影色相同。

H13/S22/V100

描繪範圍

❹在步驟❸的圖層開啟[鎖定透明圖元]，
使用[噴槍]的[柔軟]加上黃色，為陰影的色
調增添變化。

描繪色
調整陰影色的色相(H)，設
為帶著黃色調的顏色。

H33/S22/V100

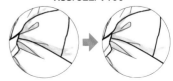

127

PHASE6 頭髮的上色

STEP1 描繪頭髮的陰影與毛流

描繪頭髮的時候，首先要想像頭部的弧度，畫上大致的陰影。

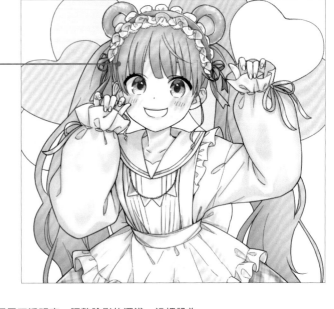

❶新增[色彩增值]圖層，使用[噴槍]的[柔軟]畫上大致的陰影。

 描繪色
比底色更深一點的粉紅色。因為彩度（S）偏低，所以色調顯得有點黯淡。

H355/S23/V88

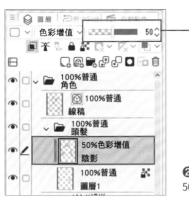

❷降低圖層不透明度，調整陰影的深淺。這裡設為50%。

STEP2 描繪頭髮的陰影與毛流

新增[色彩增值]圖層，使用[**濃水彩**]配合毛流的方向描繪陰影。

 描繪色
雖然顏色只比底色稍深一點，但因為是以[色彩增值]上色，所以會形成清晰的陰影。

H12/S23/V88

STEP3 描繪頭髮的亮部

注意頭部的弧度與毛流的方向，畫上亮部。

描繪色
相較於白色，作者比較偏好有一點色調的亮部，所以這裡使用了淡黃色。
H28/S11/V100

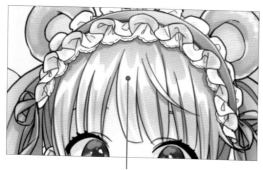 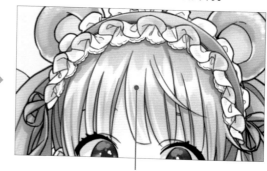

❶使用[濃水彩]描繪亮部。

❷選擇透明色，使用[噴槍]的[柔軟]將亮部的末端擦淡。

STEP4 為瀏海增添透明感

在瀏海末端刷上淡淡的膚色，呈現髮尾透出膚色的感覺。

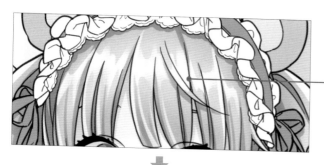

❶新增圖層，接著使用[柔軟]疊上淡淡的顏色。

描繪色
使用[吸管]吸取肌膚的底色作為描繪色。
H29/S9/V100

❷圖層不透明度設為80%。

PHASE7 色彩調整與細節描繪

STEP1 將線稿的顏色改成褐色

將線稿的顏色改成褐色,使其與色彩相融。

❶將線稿的圖層設為[色彩增值]。

❷在線稿上方新增圖層,設為[用下一圖層剪裁],再點選[編輯]選單→[填充],填滿褐色。

描繪色
使用深褐色作為描繪色。
H24/S29/V38

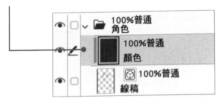

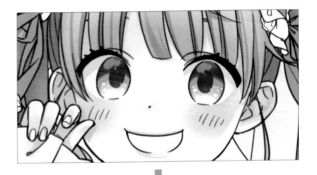

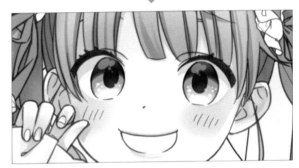

STEP2 描繪蓋住眼睛的瀏海

描繪蓋住眼睛的瀏海透出下方五官的樣子。

❶在線稿(包含STEP1為線稿上色的圖層)上方新增圖層。

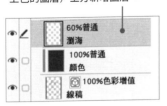

❷使用[吸管]工具吸取瀏海的顏色。

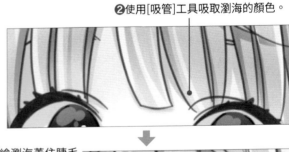

❸使用[**G筆**]描繪瀏海蓋住睫毛的部分。

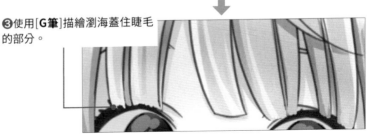

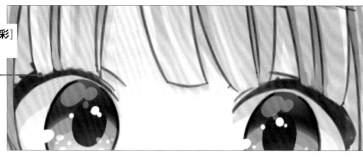

❹選擇透明色，使用[**不透明水彩**]稍微擦除末端，調整形狀。

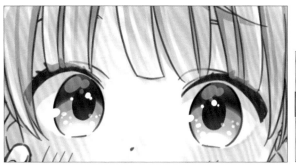

❹將圖層不透明度設為60%，呈現半透明的效果。

STEP3 更改部分線條的顏色

在填滿褐色的STEP1圖層上方新增圖層，更改部分線條的顏色。使用的筆刷是[**不透明水彩**]。

❶更改眼頭、眼尾與臉部周圍的線稿顏色。

 描繪色
改成褐色，使色調更柔和。
H16/S49/V62

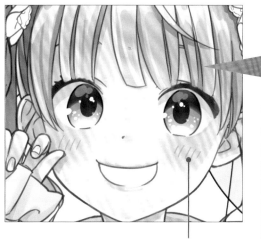

描繪範圍

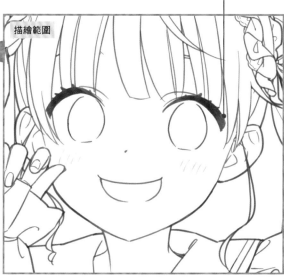

❷臉頰的線條使用褐色會顯得突兀，所以要配合臉頰的紅暈更改顏色。

 描繪色
使用偏橘色的粉紅色。
H11/S36/V100

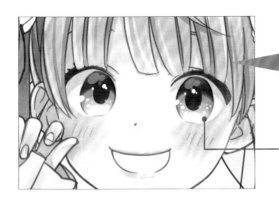

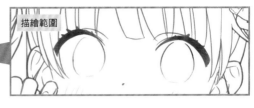

描繪範圍

❸眼睛的線稿要用[吸管]吸取眼睛內的
顏色,改成相近的色調。

描繪色
使用眼睛裡的藍綠色作
為描繪色。
H170/S43/V74

STEP4 描繪睫毛的細節

在眼線上描繪睫毛。先用偏亮的顏色描繪,再調整
不透明度。

❶使用[**濃水彩**]畫出睫毛。先
用淡褐色描繪,再疊上明亮的
米色。

描繪色
使用比睫毛底色還要
亮好幾階的顏色。
H25/S13/V85

描繪色
為了融入周圍的色調,
使用接近膚色的顏色。
H28/S11/V100

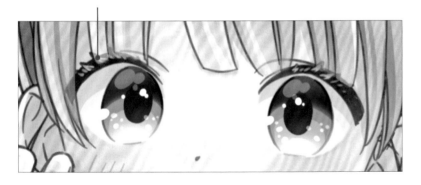

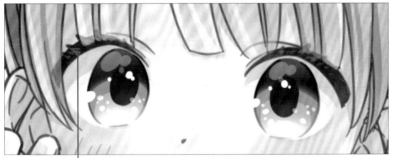

❷將圖層不透明度降低至40%,使明亮的顏色變淡。

STEP5 增添遠近感

在身後的頭髮或腳尖等處疊上淡藍色，增添遠近感。使用[濾色]圖層上色，上色的部分就會　呈現淡淡的藍白色調。

❶在整體角色的資料夾上方新增圖層，設為[濾色]，並開啟[用下一圖層剪裁]。

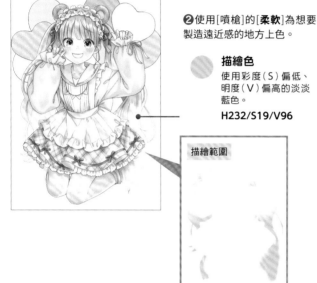

❷使用[噴槍]的[柔軟]為想要製造遠近感的地方上色。

● **描繪色**
使用彩度（S）偏低、明度（V）偏高的淡淡藍色。
H232/S19/V96

描繪範圍

❸將圖層的不透明度降低至40%，調整效果的強度。

STEP6 為整體加上陰影

加上陰影，使整體的明暗更有變化。

❶在描繪角色的圖層與STEP5新增的圖層之間，新增[色彩增值]圖層。

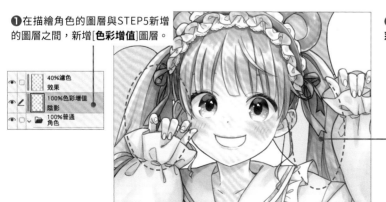

❷在[色彩增值]圖層使用[不透明水彩]上色。

● **描繪色**
與STEP5製造遠近感的顏色相同。
H232/S19/V96

❸想畫得模糊的地方可以使
用[噴槍]的[柔軟]上色。

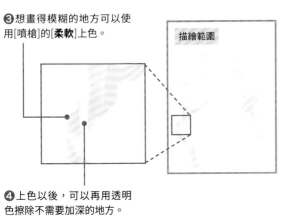

描繪範圍

❹上色以後，可以再用透明
色擦除不需要加深的地方。

❺降低圖層不透明度，調整明暗。這裡設
為70%。

STEP7 加上粗糙的質感

使用[柏林雜訊]製作材質並貼上，就能做出粗糙的
質感。

❶在最上方新增圖層。

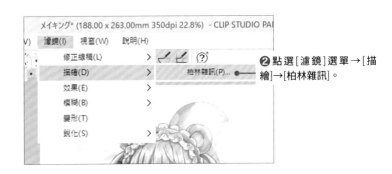

❷點選[濾鏡]選單→[描
繪]→[柏林雜訊]。

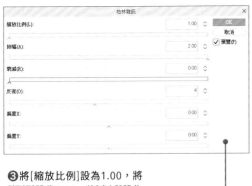

❸將[縮放比例]設為1.00，將
[振幅]設為2.00，將[衰減]設為
0.00，並點擊[OK]。

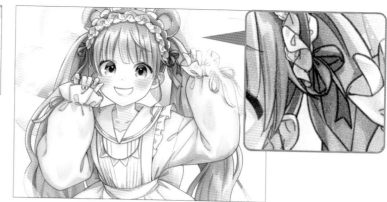

❹將混合模式設為[**覆蓋**],降低圖層不透明度,來調整效果的強度。這裡設為30%。

STEP8 加亮部分範圍

最後將受光的部分稍微加亮。新增[覆蓋]圖層,使用[柔軟]描繪想要加亮的部分。

❶在角色的色彩上方新增[**覆蓋**]圖層,設為[用下一圖層剪裁]。

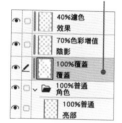

❷使用[噴槍]的[**柔軟**]畫上明亮的顏色。

描繪色
使用非常明亮的顏色。
H17/S3/V100

描繪範圍

❸降低圖層的不透明度,調整明暗。這裡設為20%。

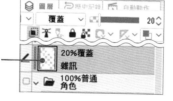

❹臉部周圍、袖子、膝蓋附近等受光的部分也就變得更明亮了。

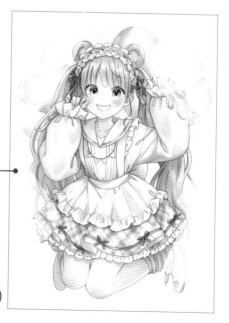

完成!

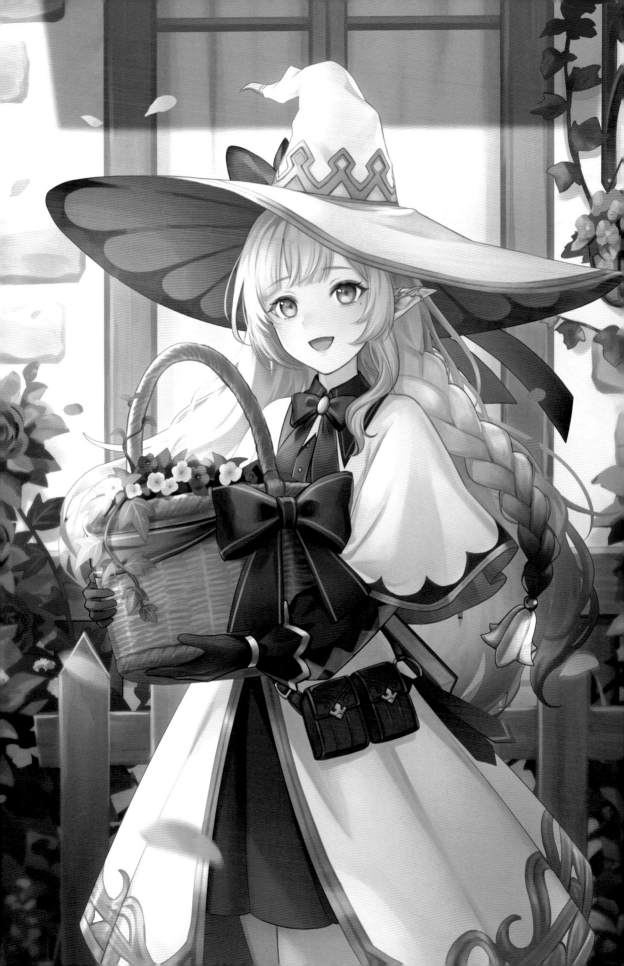

實踐篇

03 以典雅的色彩表現高質感

角色的配色使用大量的黑白與褐色系，呈現沉穩的風格。爲了避免畫面太過樸素，在各個重點處搭配紅色，增添華麗感。

Illustration by **めぐむ**

PHASE1 灰階的深淺與底色

STEP1 使用灰階色彩上色

上色之前，要使用灰階色彩來調配深淺。這幅插畫使用灰色的剪影來塑形，然後在上方畫出線條，所以線稿也是在這個步驟描繪。

❶使用灰色來描繪各部位的剪影。使用的工具是[填充]的[**參照其他圖層**]或[**不透明水彩**]。

❷使用[**軟碳鉛筆**]描繪線稿。

> **工具介紹**
> **參照其他圖層**
> 可以選擇[所有圖層]等想要參照的圖層，填滿特定的範圍。

> **工具介紹**
> **不透明水彩**
> 可藉著筆壓畫出不同深淺。屬於Ver.1.10.9以前版本的[毛筆]工具的輔助工具。詳情請見→P.190

> **工具介紹**
> **軟碳鉛筆**
> 筆尖是類似[沾水筆]工具的通用形狀，適合描繪線稿，但不同於[沾水筆]工具，會依筆壓而產生深淺變化。屬於Ver.1.10.9以前版本的[鉛筆]工具的輔助工具。詳情請見→P.190

❸開啟塗滿灰色的圖層的[邊界效果]，將邊緣的線條當作後方頭髮的線稿。

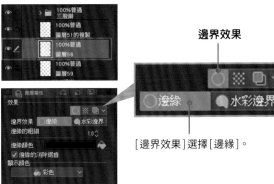

邊界效果

[邊界效果]選擇[邊緣]。

在這個步驟,要畫上暫時的光影,確認光源與陰影的範圍。

❶在各部位塗滿灰色的圖層上方新增圖層,再開始描繪陰影。

❷看得見布料內裡的部分要使用[填充]的[**參照其他圖層**]填滿陰影的顏色。

❸使用[**不透明水彩**]描繪深淺不一的陰影。

❹新增[**覆蓋**]圖層,使用[**不透明水彩**]描繪受光處。

❺建立圖層蒙版,遮蓋剪影以外的範圍,以免色彩超出界線。

Tips 遮蓋剪影外圍

Ctrl+點擊剪影圖層(或是[圖層]選單→[根據圖層的選擇範圍]→[建立選擇範圍]),將剪影設為選擇範圍以後,在[圖層]面板執行[建立圖層蒙版],就能輕鬆建立遮蓋剪影外圍的圖層蒙版(參照P.22)。

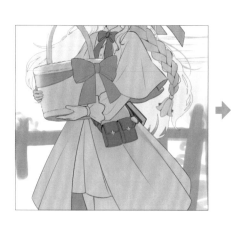

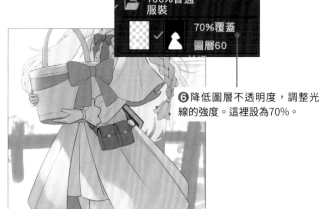

❻降低圖層不透明度,調整光線的強度。這裡設為70%。

STEP3 為各部位上色

開始為各部位上色。在已經先用灰色畫出深淺的情況下，要使用[**顏色**]或[**實光**]等圖層來疊上色彩。

❶建立[**顏色**]模式的圖層，使用[填充]工具的[**參照其他圖層**]塗上色彩。

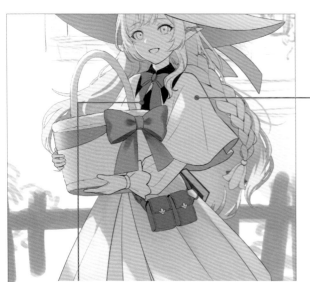

描繪色
彩度低的淡橘色。
H30/S10/V95

❷描繪沒有深淺之分的部位時，要在上方新增普通圖層，並設為[用下一圖層剪裁]再上色。

描繪色
選擇偏暗的顏色，與裙子形成對比。
H290/S11/V22

❸要在灰色上重疊其他色彩的時候，圖層設為[**覆蓋**]或[**實光**]就能反映灰色的深淺。這裡根據色調選擇了[**實光**]。

描繪色
因下方的灰色稍微偏亮，所以用[實光]混合以後，外觀會變成比描繪色更明亮的顏色。
H16/S44/V39

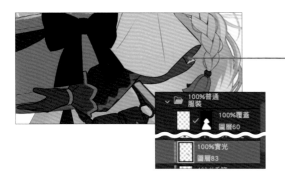

❹塗滿單一灰色的部位可以透過[編輯]選單→[將線的顏色變更為描繪色]來改變顏色。

描繪色
色調沉穩的淡橘色。
H27/S14/V93

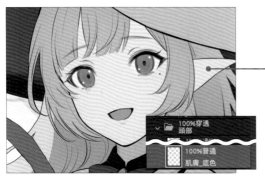

PHASE2 肌膚的上色

STEP1 描繪肌膚的陰影

在底色上方新增圖層，設為[用下一圖層剪裁]，為肌膚描繪陰影。使用[**不透明水彩**]上色，想讓色彩相融的時候，可以用同樣是[**不透明水彩**]的透明色來將顏色擦淡或是擦除。

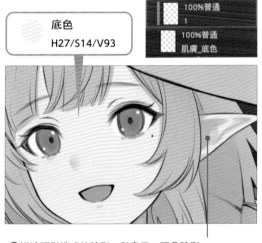

底色
H27/S14/V93

❶描繪頭髮造成的陰影，與鼻子、耳朵陰影。

描繪色
相較於底色，彩度（S）稍微提高，明度（V）稍微降低。
H24/S33/V81

❷為耳朵疊上更深的陰影。

描繪色
調出比第一層陰影更深的顏色。
H16/S33/V54

STEP2 加上紅暈

在上方新增[**色彩增值**]圖層，使用[噴槍]的[**柔軟**]在臉頰與耳朵末端畫上紅暈。

描繪範圍

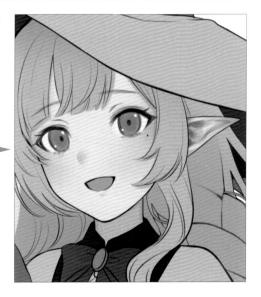

描繪色
配合膚色，選擇偏黃的粉紅色。
H21/S56/V99

STEP3 疊上淡淡的白色

為了製造透明感，在臉部中心與額頭附近疊上淡淡的白色。

使用[噴槍]的[**柔軟**]輕輕描繪，以免顯得突兀。

❶在底色上方新增[**顏色**]模式的圖層。選擇[**顏色**]就能維持住底色的明度，所以明度上不會產生很大的變化。

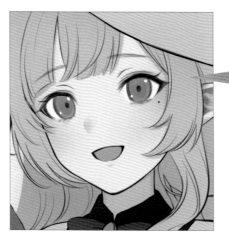

描繪範圍

❷使用[噴槍]的[**柔軟**]畫上淡淡的白色。

描繪色
純白色。
H0/S0/V100

STEP4 針對需要處調整

新增圖層，針對需要的地方作調整。
這裡使用[**不透明水彩**]調整了鼻子的部分。

描繪色
使用[吸管]工具吸取周遭的膚色。
H27/S10/V91

STEP5 描繪亮部

新增圖層，在輪廓與鼻子附近描繪亮部。

描繪色
雖然選擇純白色，但因為是使用[不透明水彩]上色，所以還是會有深淺變化。
H0/S0/V100

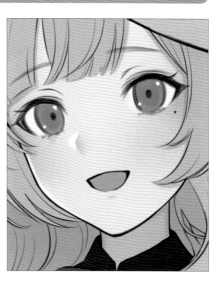

PHASE3 五官的上色

STEP1 描繪眼睛

接下來要為五官上色。
首先要描繪眼睛。主要使用的筆刷是[**不透明水彩**]。如果將眼瞳下緣畫得偏暗，就會顯得厚重，所以要在下緣畫上明亮的顏色。

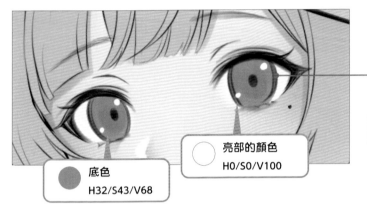

❶在線稿～底色的階段就已經將亮部畫好了。亮部的圖層建立在眉毛、睫毛跟眼睛線稿的上方。

底色
H32/S43/V68

亮部的顏色
H0/S0/V100

❷新增圖層，沿著眼瞳邊緣上色。

描繪色
使用比底色更深的顏色作為描繪色。
H18/S41/V53

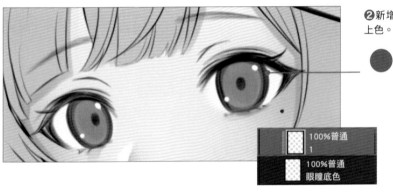

❸新增[**實光**]圖層，在眼瞳下緣畫上明亮的顏色。

描繪色
設為與底色較為相近的黃色。
H37/S45/V93

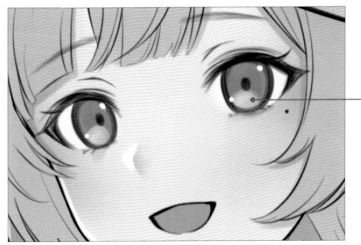

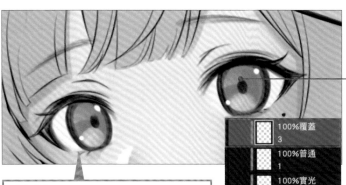

❹新增[覆蓋]圖層,畫上淡淡的色彩,表現反光。

 描繪色
因為是以[覆蓋]來上色,所以看起來略偏白,但其實是有點黯淡的粉紅色。
H352/S10/V84

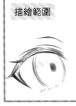

描繪範圍

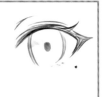

❺在步驟❹的上色範圍下方使用[**色彩增值**]圖層疊上深色,製造透明感。

 描繪色
雖然是深色,但因為要使用[色彩增值]來上色,所以顏色不能設定得太深。
H45/S40/V72

描繪範圍

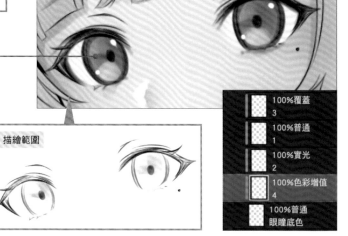

❻新增圖層,沿著步驟❸的顏色邊緣描繪。

描繪色
使用接近黃色的橘色來描繪邊緣,以免顯得突兀。
H20/S65/V98

Tips 灰階畫法

先用灰階色彩描繪明暗之後,再以有彩色來上色的技法就稱為灰階畫法。以數位插畫而言,在灰階的底稿上使用[覆蓋]模式的圖層來上色是很常見的做法。

STEP2　調整眼瞳的色彩

改變瞳孔的顏色，重新描繪眼瞳的線條。

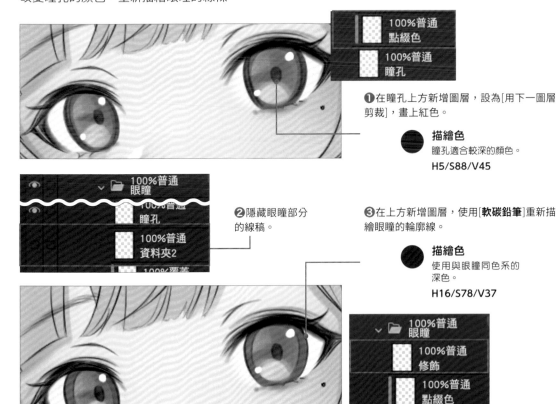

① 在瞳孔上方新增圖層，設為[用下一圖層剪裁]，畫上紅色。

描繪色
瞳孔適合較深的顏色。
H5/S88/V45

② 隱藏眼瞳部分的線稿。

③ 在上方新增圖層，使用[**軟碳鉛筆**]重新描繪眼瞳的輪廓線。

描繪色
使用與眼瞳同色系的深色。
H16/S78/V37

STEP3　為睫毛上色

為睫毛補畫線條與色彩，調整外觀。

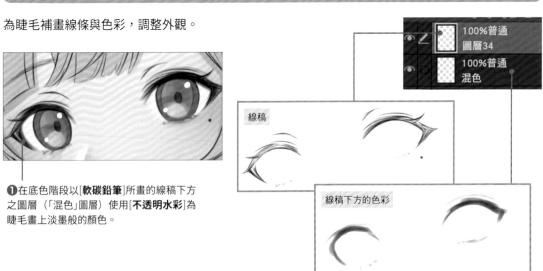

① 在底色階段以[**軟碳鉛筆**]所畫的線稿下方之圖層（「混色」圖層）使用[**不透明水彩**]為睫毛畫上淡墨般的顏色。

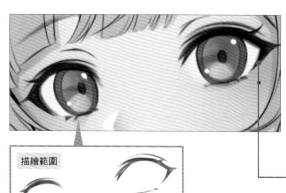

❷在睫毛線稿上方新增圖層，使用[**不透明水彩**]或
[**軟碳鉛筆**]修飾形狀。

描繪色
描繪色的深褐色若使用[不
透明水彩]輕輕描繪，就會
變成稍淡的褐色。

H16/S51/V29

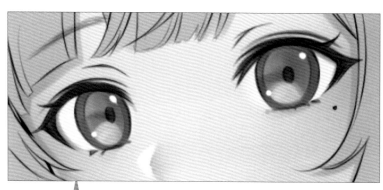

❸在「混色」圖層上方新增圖層，設
為[用下一圖層剪裁]，疊上接近肌膚
陰影的顏色，使色彩相融。

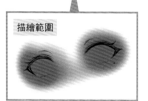

描繪色
偏紅的褐色。
H18/S59/V67

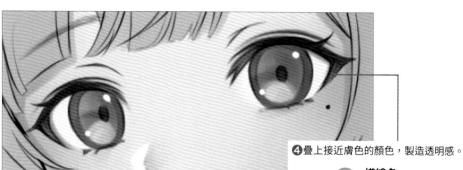

❹疊上接近膚色的顏色，製造透明感。

描繪色
提高膚色的彩度（S），調
出鮮豔的顏色。
H23/S61/V99

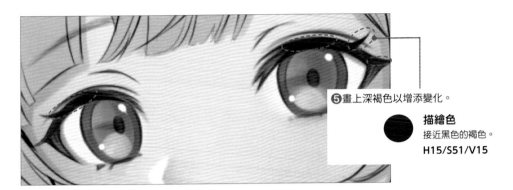

⑤畫上深褐色以增添變化。

描繪色
接近黑色的褐色。
H15/S51/V15

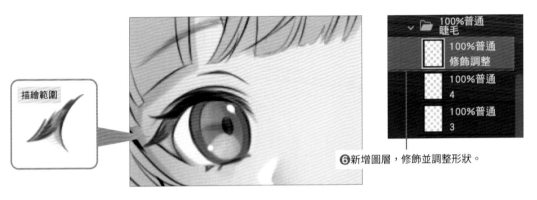

描繪範圍

100%普通
睫毛

100%普通
修飾調整

100%普通
4

100%普通
3

⑥新增圖層，修飾並調整形狀。

STEP4 為嘴巴上色

修飾嘴巴的色彩，調整線條的顏色。

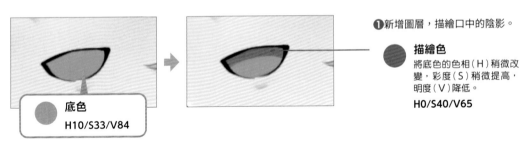

❶新增圖層，描繪口中的陰影。

描繪色
將底色的色相（H）稍微改
變，彩度（S）稍微提高，
明度（V）降低。
H0/S40/V65

底色
H10/S33/V84

❷使用[噴槍]的[**柔軟**]疊上比
底色彩度更高的顏色，增加
口中的色調變化。

描繪色
彩度（S）以及明度
（V）比底色更高
一些。
H10/S39/V89

❸在線稿上方新增[**實光**]圖層，設為[用
下一圖層剪裁]。使用[噴槍]的[**柔軟**]疊
上顏色，使線稿融入膚色。

描繪色
淡淡的褐色。以[實光]混合以後，
會變成偏紅的褐色。
H21/S31/V69

PHASE4 頭髮的上色

STEP1 為靠近肌膚的部分上色

開始為頭髮上色。在頭髮的底色上方新增圖層,設為
[用下一圖層剪裁]。使用[噴槍]的[**柔軟**]為臉部周圍的
頭髮畫上淡淡的膚色,製造出透明感。

 描繪色
使用[吸管]工具吸取膚色
作為描繪色。
H24/S9/V85

在這附近上色。

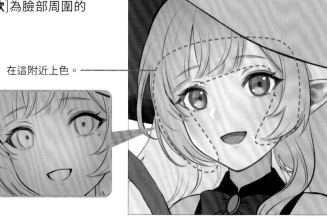

STEP2 描繪陰影

注意頭髮的流向,畫出陰影。

 底色
H30/S10/V76

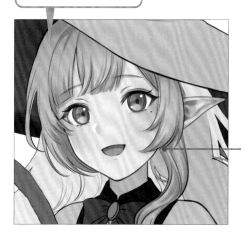

❶使用[**不透明水彩**]描繪陰影。

描繪色
以底色為基準,稍微改變色
相(H)、提高彩度(S)並
降低明度(V)。
H14/S20/V60

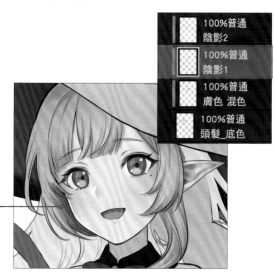

100%普通
陰影2

100%普通
陰影1

100%普通
膚色 混色

100%普通
頭髮_底色

❷在深處描繪更暗的陰影。

描繪色
跟第一層陰影相比,彩度
(S)稍微提高一點,明度
(V)則降低。
H13/S29/V51

在受光處使用[**不透明水彩**]或是[**水彩毛筆**]畫上明亮的
顏色。

描繪範圍

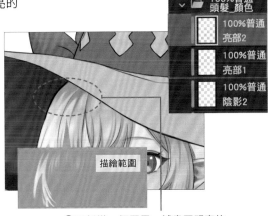

100%普通
頭髮_顏色

100%普通
亮部2

100%普通
亮部1

100%普通
陰影2

描繪範圍

❶新增圖層，沿著頭髮的流向，畫上
明亮的色彩。

描繪色
稍微偏紅的淡灰色。
H18/S7/V89

❷再新增一個圖層，補畫更明亮的
部分。

描繪色
選擇比步驟❶更明亮
的顏色。
H350/S2/V95

Tips　**頭髮的流向與透明色的運用**

描繪頭髮的時候，要沿著頭
髮的流向運筆。除此之外，
用透明色從髮流的反方向擦
除顏色，就能表現髮流與光
澤感。

運筆方向

工具介紹

水彩毛筆
可以藉著毛筆般的筆觸，
畫出具有深淺變化的塗畫
色彩。
屬於Ver.1.10.9以前版本
的[毛筆]工具之輔助工
具。詳情請見→P.190

如同STEP1的上色方法，新增[**實光**]圖層，使用[噴槍]
的[**柔軟**]補畫接近膚色的顏色，藉此加強臉周頭髮的透
明感。

100%實光
圖層50

100%普通
亮部2

100%普通
亮部1

100%普通
陰影2

描繪範圍

描繪色
因為是用[實光]疊在亮色
上方，所以會變成比描繪色
更偏白的顏色。
H26/S36/V97

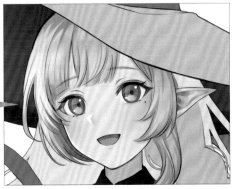

因為是以頭髮的底色進行剪裁，所以顏色不會影
響臉部。

PHASE5 服裝的上色

STEP1 描繪帽子的受光處

在以帽子底色進行剪裁的圖層中，描繪受光處。使用
[**不透明水彩**]與[噴槍]的[**柔軟**]上色。

底色
H30/S12/V80

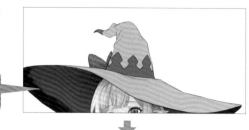

❶在底色上方新增圖層「亮部」，使用[**不透明水彩**]描繪受光處。

描繪色
以底色為基準，調出
明亮的顏色。
H33/S9/V93

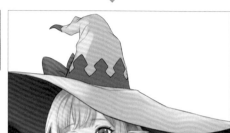

❷不遮蓋步驟❶色彩的前提下，在「亮部」圖層下方新增圖層，使用[噴槍]的[**柔軟**]畫上淡淡的亮色，製造出立體感。

描繪色
使用[吸管]工具吸取
受光處的顏色。
H33/S7/V95

描繪範圍

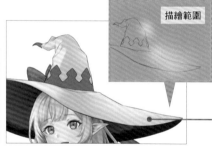

STEP2 描繪帽子的陰影

描繪帽子的陰影。新增圖層，使用[**不透明水彩**]畫出
深淺變化。

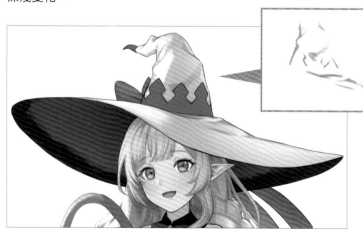

描繪範圍

描繪色
相較於用的底色，彩
度（S）稍微提高，明
度（V）稍微降低。
H30/S18/V62

STEP3　將受光處畫得更亮

為了將受光處畫得更亮，新增[**覆蓋**]圖層，使用[**不透明水彩**]與[噴槍]的[**柔軟**]疊上明亮的顏色。

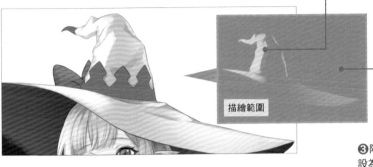

描繪範圍

❶受到強光照射的地方要確實上色。

❷需要畫出漸層的地方可以使用[噴槍]的[**柔軟**]上色。

77%覆蓋
圖層65

100%普通
陰影

100%普通
亮部

❸降低圖層不透明度，調整明暗。這裡設為77%。

描繪色

與底色屬於同色系，但明度（V）較高的顏色。
H30/S13/V100

STEP4　在帽子亮部的邊緣加上色彩

沿著受光處的邊緣，加上鮮豔的暖色。將圖層不透明度降低至60%，使顏色稍微變淡。

描繪色
在受光處的邊緣畫上稍微偏紅的橘色，就能表現鮮豔的光影。
H22/S29/V96

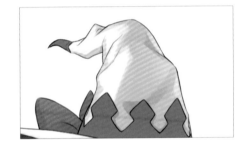

STEP5　使帽子的線稿與色彩相融

將帽子的線稿顏色改得更貼近上色所使用的顏色，使兩者相融。在帽子線稿上方新增圖層，設為[用下一圖層剪裁]，再用[噴槍]的[**柔軟**]刷上不同的顏色。

描繪色
調出適合帽子色彩的顏色。
H355/S11/V41

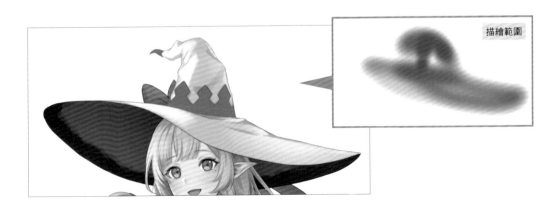

描繪範圍

STEP6 將長袍的顏色加亮

將長袍的底色改成稍亮一點的顏色。複製底色圖層，使用[編輯]選單→[色調補償]→[色相・彩度・明度]進行調整。使用複製的圖層來調整，就能恢復到調整前的狀態。

因為要在上方新增剪裁圖層，所以這個色調補償的圖層也要針對底色圖層設定[用下一圖層剪裁]。

STEP7 描繪長袍的陰影

新增[**色彩增值**]圖層，描繪長袍的陰影。使用[**不透明水彩**]，觀察布料的形狀，仔細地描繪。

描繪範圍

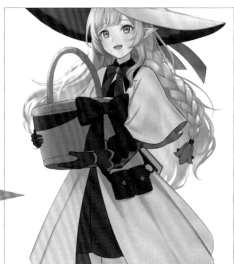

描繪色
降低彩度的紫色
H293/S5/V69

STEP8 描繪長袍的亮部

新增[**覆蓋**]圖層，使用[**不透明水彩**]描繪長袍的亮部。

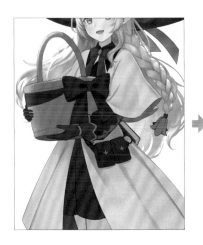 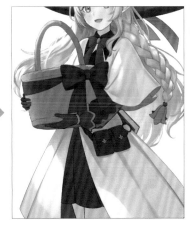

100%覆蓋
圖層60

100%普通
調整

100%普通
底色

描繪色
將明度（V）設為
100的亮橘色。

H28/S15/V100

STEP9 在長袍的亮部邊緣加上色彩

新增圖層，與帽子一樣在亮部的邊緣畫上暖色。

❶使用[**不透明水彩**]上色。　❷使用[橡皮擦]的[**較硬**]調整形狀。

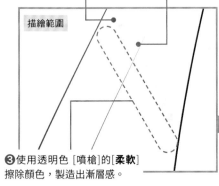

描繪範圍

❸使用透明色 [噴槍]的[**柔軟**]
擦除顏色，製造出漸層感。

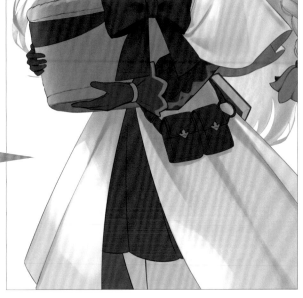

100%普通
圖層65

100%色彩增值
陰影

100%覆蓋
圖層60

100%普通
調整

100%普通
底色

描繪色
比描繪亮部的橘色再
深一點的顏色。
H24/S21/V94

STEP10 為長袍的陰影增添藍色調

在陰影處畫上藍色調,增加色彩的變化。

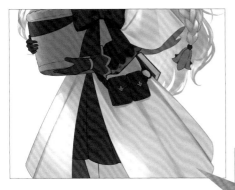

描繪色
將底色的色相(H)往藍色移動,降低彩度(S)與明度(V)。

H322/S4/V78

描繪範圍

100%色彩增值	陰影
100%普通	藍色調
100%覆蓋	圖層60

描繪藍色調的圖層位於陰影圖層的下方。

STEP11 補畫長袍的亮部

補畫輪廓的反光,並使用[**實光**]圖層稍微加亮顏色。

描繪範圍

100%普通	邊緣亮部
100%普通	圖層65
100%色彩增值	陰影

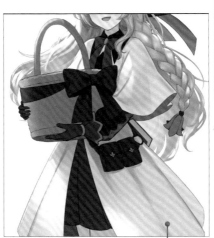

100%實光	圖層62
100%普通	邊緣亮部
100%普通	圖層65

❶新增圖層,使用[**不透明水彩**]沿著輪廓描繪反光。

描繪色
使用[吸管]工具從受光處吸取顏色作為描繪色。
H31/S10/V95

❷新增[**實光**]圖層,使用[噴槍]的[**柔軟**]沿著輪廓描繪反光。

描繪色
配合周圍的顏色,使用[實光]疊上褐色系的顏色。
H18/S15/V71

STEP12 調整長袍的亮部

在STEP11步驟❷的圖層上方新增圖層，進一步描繪亮部、調整色調。基本上大部分是使用[**不透明水彩**]上色，但在需要畫得模糊的地方則是使用[噴槍]的[**柔軟**]上色。

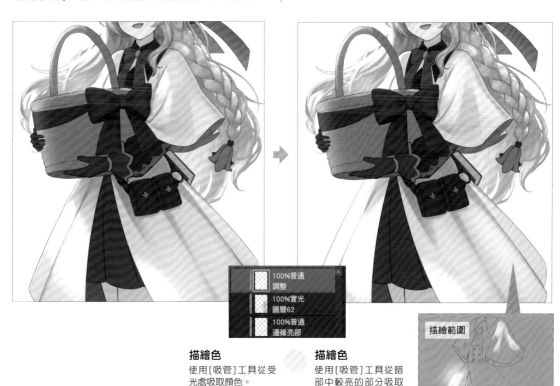

描繪色

使用[吸管]工具從受光處吸取顏色。

H27/S4/V99

描繪色

使用[吸管]工具從暗部中較亮的部分吸取顏色。

H23/S6/V89

描繪範圍

STEP13 將長袍的陰影界線加深

在STEP12的圖層上方新增圖層，使用[**不透明水彩**]在陰影的界線畫上更深一點的顏色。

描繪色

使用[吸管]工具吸取陰影較深的部分。

H9/S9/V59

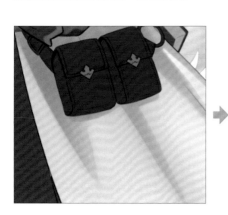

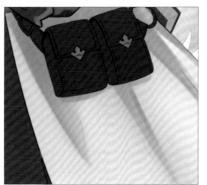

STEP14　描繪襯衫

為黑色的襯衫畫上陰影、花紋與反射光等細節。

❷接著使用[**不透明水彩**]描繪陰影。

描繪色
將紫紅色的彩度（S）降低的灰色。

H322/S7/V48

❶在底色上方新增[**色彩增值**]圖層，設為[用下一圖層剪裁]。

100%色彩增值
圖層124

100%普通
圖層69

底色
H30/S12/V80

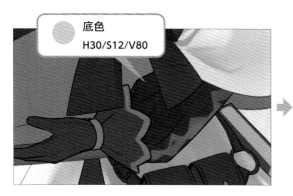

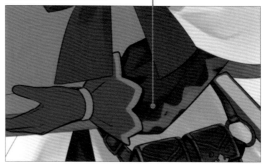

❸調整塗上底色時暫時畫好的花紋。以[吸管]工具吸取花紋的顏色，再用[**不透明水彩**]描繪。

100%普通
圖層112

100%色彩增值
圖層124

100%普通
花紋

100%色彩增值
圖層124

❹描繪花紋的圖層就取名為「花紋」。

100%普通
圖層125

100%普通
花紋

100%色彩增值
圖層124

100%普通
圖層69

❺新增圖層，使用[**不透明水彩**]描繪反射光。

描繪色
稍微偏藍的灰色。

H257/S10/V53

PHASE6 緞帶與配件的上色

STEP1 描繪緞帶的陰影

描繪緞帶的陰影。緞帶的底色有淡淡的漸層。在上方
新增圖層，使用[**不透明水彩**]描繪陰影。

❶開啟底色圖層的[鎖定
透明圖元]。

底色
H353/S54/V51

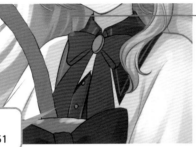

❷使用[噴槍]的[**柔軟**]淡淡地畫上比
底色更亮的顏色，製造漸層。

描繪色
調出比底色稍亮的
紅色。
H4/S66/V69

❸新增圖層，使用[**不透明水彩**]描
繪陰影。

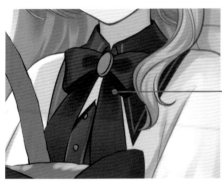

描繪色
將紅色的彩度（S）與明度
（V）降低的深色。
H4/S35/V19

STEP2 描繪緞帶的亮部

使用[**不透明水彩**]描繪緞帶的亮部。緞帶要畫成帶有光
澤的質感。

❶新增圖層，在布料的膨起處等容易受光照
射的地方，畫上比底色更明亮的顏色。

描繪色
選擇鮮豔的紅色作為
描繪色。
H4/S68/V87

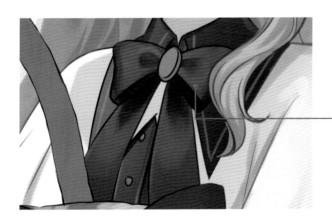

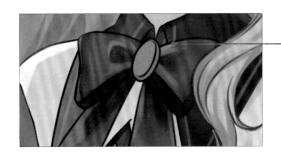

②新增圖層，用更明亮的顏色畫出光澤感。

描繪色
調出明度（V）偏高的
亮紅色。
H2/S50/V96

③再新增圖層，描繪從固定用的金屬零件反
射出來的光線。

描繪色
想像比金屬零件更明亮的顏色，選
擇接近橘色的黃色作為描繪色。
H31/S50/V100

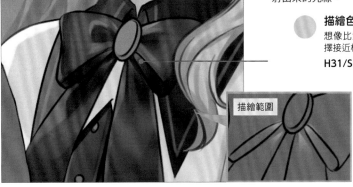

描繪範圍

STEP3 描繪腰包的陰影

為了表現腰包的使用痕跡，描繪陰影的時候要注意別
畫得太有光澤。

①新增圖層，描繪陰影。

描繪色
使用降低明度（V）的
暗色來上色。
H24/S33/V6

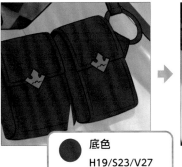

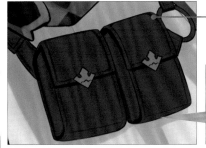

描繪範圍

底色
H19/S23/V27

	100%普通 圖層133
	100%普通 圖層134
	100%普通 圖層75

②在底色上方、步驟①的圖層下方新增圖
層（以免步驟①的陰影被遮蓋），描繪淡
淡的陰影。

描繪色
使用比底色更深的顏
色作為描繪色。
H18/S30/V17

以柔軟的筆觸畫出皮
革的質感。

描繪腰包的花紋與亮部。注意皮革的質感,不要將對比畫得太強,以免光澤過於明顯。

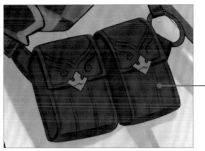

❶使用[**不透明水彩**]描繪花紋。

描繪色
與STEP3描繪的陰影
是相同的顏色。
H24/S33/V6

❷使用[**不透明水彩**]來描繪受光
處。

描繪色
設為比底色或陰影色
更亮,而且稍微偏黃
的顏色。
H33/S22/V56

描繪範圍

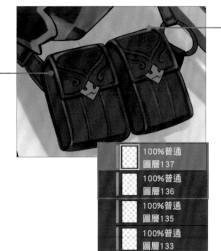

❸在步驟❷描繪的亮色邊緣畫上
深色,以增添變化。

描繪色
使用[吸管]工具吸取
暗處部分的顏色作為
描繪色。
H20/S27/V13

描繪範圍

使用[**不透明水彩**]描繪金色金屬零件的光影。

❶在[**色彩增值**]圖層
描繪陰影。

描繪色
以紫色系的顏色增添鮮豔度。
H313/S15/V60

❷在[**加亮顏色
(發光)**]圖層
描繪亮部。

描繪色
看起來像金色的土黃色。
H43/S24/V78

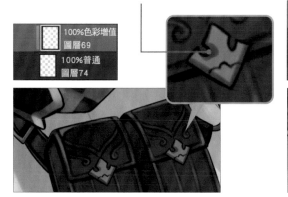

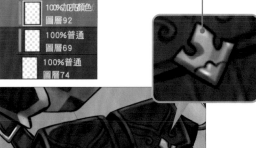

描繪三股辮的金色髮飾。

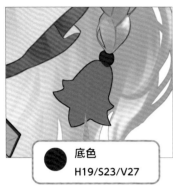
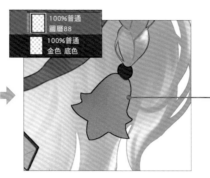

底色
H19/S23/V27

❶選擇比底色更亮的顏色，使用[噴槍]的[柔軟]畫出漸層。

描繪色
模擬金色的土黃色。
H44/S34/V75

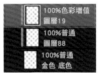

❷在[色彩增值]圖層使用[不透明水彩]描繪深處的陰影。

描繪色
使用彩度（S）為0的暗灰色作為描繪色。
H0/S0/V27

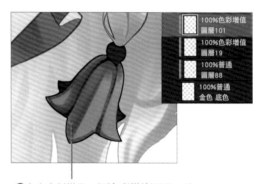

❸在上方新增另一個[色彩增值]圖層，使用[不透明水彩]描繪暗部。

描繪色
與STEP5的陰影同樣使用紫色系。
H313/S15/V60

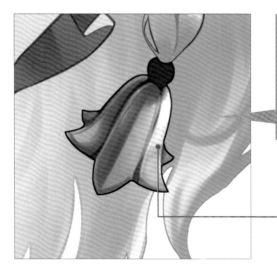

描繪範圍

❹在[加亮顏色（發光）]圖層描繪受光處。

描繪色
偏亮的土黃色。因為是以[加亮顏色（發光）]上色，所以顏色會變亮。
H43/S24/V78

PHASE7 各部位的修飾與調整

STEP1 描繪帽子內裡的細節

在帽子內裡描繪漸層與花紋等細節。

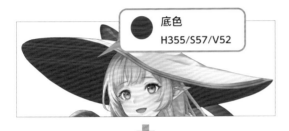

底色
H355/S57/V52

描繪帽子
內裡的圖層

❶選擇描繪帽子內裡的圖層，接著開啟[鎖定透明圖元]。

100%普通
圖層57

❷使用[噴槍]的[**柔軟**]畫出漸層。筆刷尺寸設為700～800px。

描繪色
使用比底色更亮的顏色作為描繪色。
H355/S36/V63

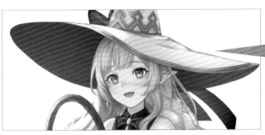

描繪範圍

❸新增圖層，使用[噴槍]的[**柔軟**]疊上紅色。

描繪色
彩度（S）偏高的紅色。
H10/S87/V88

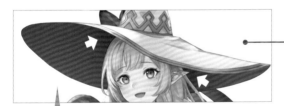

❹加上陰影。新增圖層，在深處使用[噴槍]的[**柔軟**]畫上深色。

描繪色
降低彩度（S）的深灰色。
H353/S16/V22

在這附近上色，使漸層的邊緣出現在紅色虛線框起的範圍。

❺新增圖層，使用[**不透明水彩**]描繪花紋。

描繪色
選擇接近黑色的深色作為描繪色，以深淺不一的手法上色。
H355/S34/V13

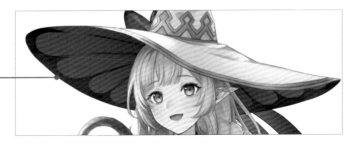

STEP2 為頭髮製造空隙

使用圖層蒙版（參照P.22）擦除畫好的部分，為後方
的頭髮製造空隙。

❶對後方頭髮的底色圖層建立圖
層蒙版。

G 筆

工具
介紹

[G筆]可以使用在需要畫
出清晰色彩的時候，或是
想用透明色擦出銳利邊緣
的時候。

❷選擇透明色，使用[**G筆**]擦出
空隙，讓頭髮變得更輕盈。

STEP3 修飾頭髮

為頭髮進行色調補償與修飾。

色階(L):　　-10　　　5　　　24

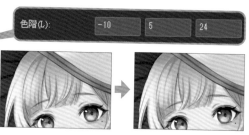

為了將色調補償的效果
限制在瀏海的上緣，使
用了圖層蒙版來加以調
整範圍。

❶因為色調太偏暖色，所以要透過[圖層]選單→[新色調補償圖
層]→[色彩平衡]進行色調補償。

❷新增圖層，使用[**不透明水彩**]加
上紅色調，模擬出來自帽子內裡的
反光。

 描繪色
帶著紅色調的亮色。
H20/S22/V88

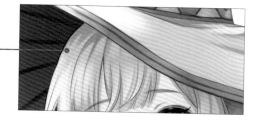

❸因為帽子造成的陰影有點太單薄，所以
要新增圖層並補畫陰影。

 描繪色
稍微帶著紅色調的灰色。
H344/S10/V60

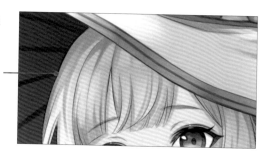

STEP4 重新描繪眼瞳的亮部

重新描繪眼瞳的亮部。

❶新增圖層,使用[G筆]畫上亮部。

描繪色
純白色。
H0/S0/V100

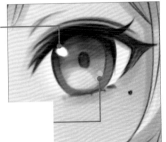

❷畫上眼瞳的點綴色。

描繪色
畫上對比色就能達到點綴的效果。(眼瞳)褐色的對比色是藍綠色。
H170/S48/V90

❸在上方新增圖層,為白色的部分畫出邊緣,強調亮部。

描繪色
彩度(S)稍微偏高的褐色。
H18/S76/V40

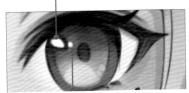

❹在步驟❸的上方新增圖層,補畫小的亮部。顏色與步驟❶使用同樣白色。

STEP5 修飾眼睛

為眼瞼與睫毛增添光澤感。

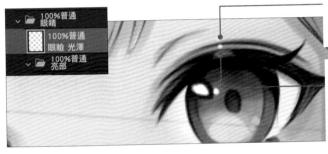

❶用[G筆]在眼瞼上描繪亮部。

描繪色
純白色。
H0/S0/V100

❷使用[不透明水彩]在睫毛上描繪亮部。

描繪色
選擇比睫毛的底色更亮,稍微帶著黃色調的顏色。
H37/S20/V91

STEP6 使用歪斜工具來調整形狀

想調整部位的形狀時,可以先組合圖層,再使用[歪斜]工具來變形。

❶將想加以調整的部位組合成一個圖層。

❷選擇[歪斜]工具。

❸將[筆刷尺寸]放大。這裡設為400。

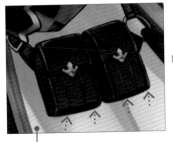

❹用較弱的筆壓慢慢調整形狀。

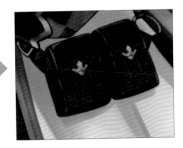

STEP7 修飾並完稿

將角色的周圍加亮，並使用[柏林雜訊]增添質感，完成整幅作品。

❶組合角色的圖層，點選[圖層]選單→[複製圖層]，將複製好的圖層放在下方。

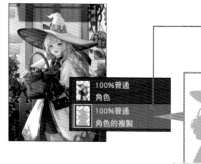

複製圖層的描繪範圍

❷點選[編輯]選單→[將線的顏色變更為描繪色]，再將複製好的圖層改成暖色。

描繪色
使用的顏色是有點黯淡的橘色。

H23/S27/V80

❸點選[濾鏡]選單→[模糊]→[高斯模糊]，將橘色的圖層暈開。

❹將混合模式設為[**柔光**]，這麼一來角色的周圍就會變亮。

在此[縮放比例]只設定為4。

❺新增圖層，點選[濾鏡]選單→[描繪]→[柏林雜訊]，增添粗糙的質感。

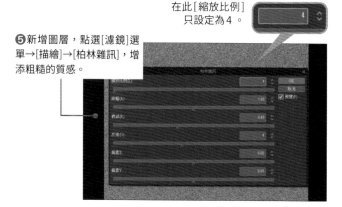

❻將[柏林雜訊]的圖層設為[**柔光**]，不透明度設為12%。

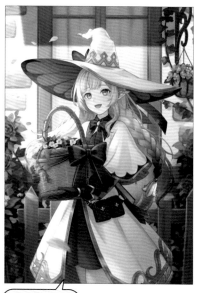

完成！

 實踐篇

04 以藍色為基調的鮮豔作品

這幅以藍色為基調的插畫採用了明亮且鮮豔的配色。其中一個特點是在部分陰影的底色中融入不同色相的顏色，使色調更加豐富。

<div align="right">Illustration by せるろ～す</div>

PHASE1 底色

STEP1 製作剪影的底色

依據線稿，用角色的輪廓來建立選擇範圍，製作剪影的底色。

● **描繪色**
將明度（V）設為0，就會變成黑色。
H0/S0/V0

❶將角色的外圍設為選擇範圍。
※這裡將選擇範圍標示為綠色，以利解說。

❷反轉選擇範圍。

❸使用[編輯]選單→[填充]填滿黑色。

關於剪影底色的製作方法，詳情請參考→ P.27

STEP2 使用圖層蒙版預防色彩超出界線

建立圖層資料夾，以角色的形狀來建立圖層蒙版（遮蔽角色外圍）。
接下來的上色圖層基本上都會建立在這個資料夾之內。這麼一來，即使色彩超出界線，也會被圖層蒙版隱藏。

建立圖層蒙版

點選[圖層]選單→[根據圖層的選擇範圍]→[建立選擇範圍]，以剪影的底色圖層來建立選擇範圍，再點選[建立圖層蒙版]就能建立圖層蒙版。

關於圖層蒙版的製作方法，詳情請參考→ P.22

為各個部位新增圖層與圖層資料夾，使用[**極細記號筆**]
或[**參照其他圖層**]描繪底色。

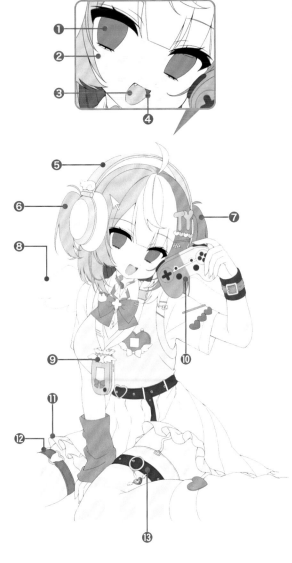

工具
介紹 **極細記號筆**
[沾水筆]工具→[麥克筆]→[極細記號筆]的粗細一致，是一種可以畫出均勻色彩的輔助工具。

工具
介紹 **參照其他圖層**
[填充]工具→[參照其他圖層]可以將編輯圖層以外的圖層當作填滿顏色的基準。

❶ H212/S39/V73

❷ H26/S11/V100

❸ H0/S18/V100

❹ H351/S52/V78

❺ H213/S24/V100

❻ H220/S24/V98

❼ H229/S29/V87

❽ H0/S0/V97

❾ H54/S27/V100

❿ H218/S33/V92

⓫ H219/S13/V100

⓬ H220/S38/V76

⓭ H247/S17/V37

為每個部位建立圖層資料夾。

眼瞳與嘴巴的底色放在線稿的資料夾裡面。

Tips **不同顏色的花紋**

描繪手把的不同顏色及膝上襪的線條花紋時，要新增圖層，開啟[用下一圖層剪裁]來上色。

PHASE2 陰影的畫法

STEP1 上色

在底色上方新增圖層，設定為[用下一圖層剪裁]，描繪陰影。
基本上使用[混色圓筆]描繪，視情況暈開部分的明暗界線或是將顏色擦淡。首先以緞帶為例，示範陰影的上色方式。

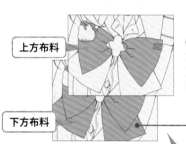

上方布料

下方布料

❶ 緞帶的上方布料與下方布料是區分在不同的圖層中。為下方的布料畫上陰影。

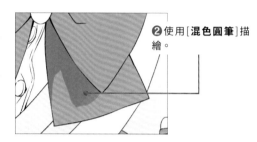

❷ 使用[混色圓筆]描繪。

工具介紹 **混色圓筆**
容易上手且通用性很高，屬於[毛筆]工具的筆刷。可以藉著筆壓畫出深淺變化。
※如果面板中沒有[混色圓筆]，請參照P.190。

底色
H229/S29/V87

描繪色
基本上，陰影的顏色是將底色的彩度（S）稍微提高，並降低明度（V）所調配而成。
H231/S39/V75

STEP2 將部分顏色暈開

使用[毛筆溶合自訂]或[模糊]將部分陰影暈開。想用筆刷將顏色抹開的時候可以使用[毛筆溶合自訂]；單純想暈開顏色的時候則使用[模糊]。

工具介紹 **毛筆溶合自訂**
作者修改[色彩混合]工具的[毛筆溶合]所製作而成的自訂筆刷。將特典（參照P.8）的筆刷檔案追加到[輔助工具]面板就能使用。

工具介紹 **模糊**
[色彩混合]工具的輔助工具。可以將描繪過的部分暈開。

STEP3 將顏色擦淡來表現柔軟的質感

如果想將暈開的地方畫得更加柔軟，可以用[橡皮擦]工具的[柔軟]（[筆刷濃度]設為20）將顏色擦淡。

工具介紹 **柔軟**
邊緣模糊的[橡皮擦]工具的輔助工具。

STEP4　擦除想要畫得清晰的部分

想要讓顏色的界線變得稍微清晰一點的時候，可以使用[橡皮擦]工具的[**較硬**]將顏色擦除。

較硬
邊緣清晰的[橡皮擦]工具
的輔助工具。

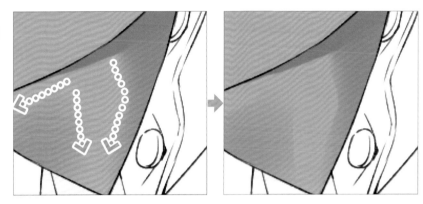

STEP5　描繪更暗的陰影（2 影）

疊上更暗的陰影作為「2影」，就能讓陰影更有層次。上色的工具跟第一層陰影同樣是[混色圓筆]，想暈開顏色的時候則使用[**毛筆溶合自訂**]或[**模糊**]。

❶在一開始描繪的陰影上方新增圖層。

❷描繪更暗的陰影。

描繪色
2影的明度（V）會比1影更低。將彩度（S）稍微提高就能調出不顯黯淡的陰影色。
H231/S45/V56

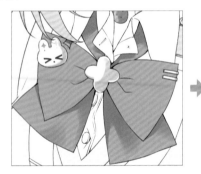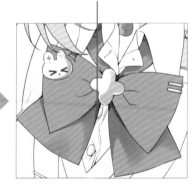

STEP6　加上明亮的漸層

想增強立體感的時候，可以使用[噴槍]的[**柔軟**]畫上比底色稍亮一點的漸層。上色的範圍是依斜上方的光源而定。

❶在1影與2影的下方新增圖層。

❷使用[噴槍]的[柔軟]畫上明亮的顏色。

描繪色
以底色為基準，再稍微偏白一點的顏色。
H229/S21/V93

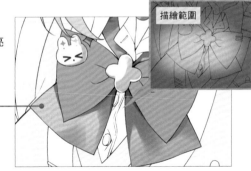

描繪範圍

PHASE3 眼睛的上色

STEP1 描繪上緣的漸層

開始為眼瞳上色。在底色上方新增圖層，設為[用下一圖層剪裁]，描繪漸層。先使用[**粗線沾水筆**]畫上色塊，再使用[**模糊**]將顏色暈開。

描繪色
彩度（S）比底色更高的深色。
H214/S78/V49

> **模糊**
> 工具介紹
> [色彩混合]工具→[模糊]可以將畫好的顏色暈開。

> **粗線沾水筆**
> 工具介紹
> 比[G筆]更容易畫出較粗的線條，屬於[沾水筆]工具的輔助工具。

STEP2 畫上深色

新增圖層，為眼瞳中心與輪廓邊緣上色。

❶使用[**粗線沾水筆**]上色。

描繪色
使用與STEP1相同的描繪色。
H214/S78/V49

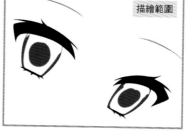

描繪範圍

❷因為想要有些模糊的感覺，所以要透過[濾鏡]選單→[模糊]→[模糊]稍微將顏色暈開。

實踐篇

04
以藍色為基調的鮮豔作品

169

STEP3　將上緣加深

使用[噴槍]的[**柔軟**]在新圖層畫上深色，使眼瞳的上緣
變得更暗。

 描繪色
調出比STEP1～2更
深的顏色。
H214/S98/V21

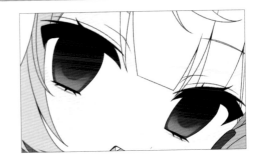

STEP4　在上緣描繪亮色

新增圖層，接著在眼瞳的上緣描
繪亮色。使用[**毛筆溶合自訂**]將邊
緣暈開。

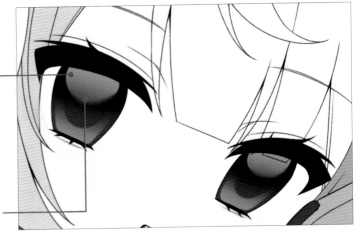

❶使用[**粗線沾水筆**]畫出半圓形。

 描繪色
明度（V）偏高的水藍色。
H199/S68/V84

❷使用[**毛筆溶合自訂**]稍微
暈開下緣。

STEP5　畫上瞳孔

使用[**粗線沾水筆**]描繪瞳孔與眼瞳的邊緣。

❶新增圖層，在瞳孔中心與眼瞳邊緣畫上
深色。

 描繪色
接近黑色的深色。
H214/S100/V14

描繪範圍

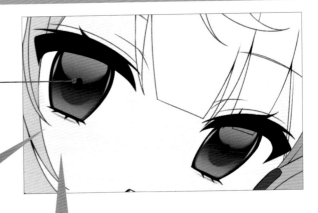

❷新增圖層，在步驟❶畫好的眼瞳
邊緣旁邊畫上亮色。

 描繪色
比STEP4更亮的水
藍色。
H197/S67/V98

STEP6　將下緣加亮

在[**加亮顏色（發光）**]圖層中上色，將眼瞳的下緣加亮。
描繪的形狀是心形，呈現出可愛的感覺。

描繪色
使用明亮的藍綠色。
因為是使用[加亮顏
色（發光）]疊上顏
色，所以會變得更加
明亮。

H154/S39/V100

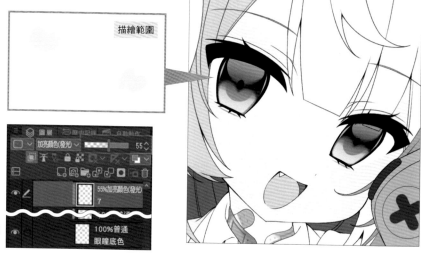

將圖層不透明度降低
至55%，調整明暗。

STEP7　描繪反光

新增圖層，使用[**粗線沾水筆**]描繪眼瞳下緣的反光。

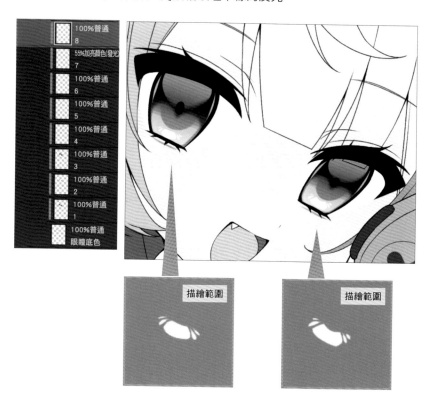

描繪色
使用接近白色的亮藍綠
色作為描繪色。

H180/S11/V100

STEP8　畫上碎散的光點

畫上碎散的光點。每個步驟都要區分成不同的圖層。

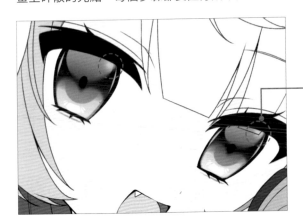

❶新增圖層，在右上角使用[**混色圓筆**]上色，再使用
[**模糊**]畫成模糊的光暈。

描繪色
接近水藍色的藍綠色。
H198/S64/V100

❷新增圖層，使用[**混色圓筆**]描繪光點。
將不透明度設為80%，調整深淺。

描繪色
使用與周圍相近的顏
色作為描繪色。
H200/S68/V91

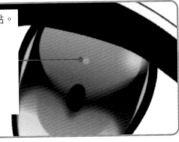 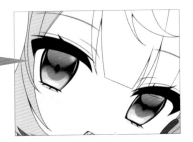

❸使用[**混色圓筆**]畫出三角形的光點，再
使用[**毛筆溶合自訂**]將下緣暈開。

描繪色
淡淡的藍紫色。使用稍微不
同於藍色眼睛的色相（H），
表現倒映在眼中的光線。
H225/S38/V100

 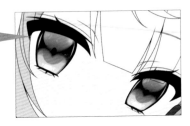

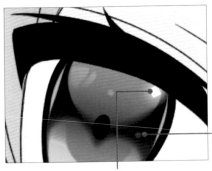

❹新增圖層，使用[**粗線沾水筆**]畫上紫色的
點。先畫上清晰的顏色，再以圖層不透明
度調整深淺。這裡設為50%。

描繪色
偏深的紫色。
H271/S64/V100

❺在新圖層描繪方形的光點，重疊在❶
的光暈上。使用的工具是[**粗線沾水
筆**]。

描繪色
描繪色是純白色。
H0/S0/V100

5	100%普通	13
4	50%普通	12
3	100%普通	11
2	80%普通	10
1	100%普通	9
	100%普通	眼瞳底色

STEP9 為輪廓線加上顏色

新增圖層，使用[**混色圓筆**]為眼瞳的輪廓線加上藍色。

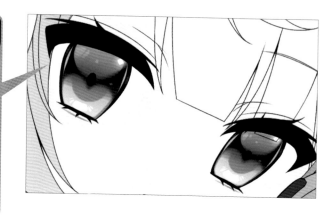

	100%普通 14
	100%普通 13
	50%普通 12
	100%普通 11
	80%普通 10
	100%普通

 描繪色
雖然是很深的藍色，
但因疊在黑線上，所
以看起來沒那麼深。
H211/S83/V45

STEP10 描繪黑色的倒三角形

在眼瞳上緣描繪黑色的倒三角形。使用[**混色圓筆**]上色，再使用[**毛筆溶合自訂**]將顏色暈開。這麼一來就能讓上緣的受光處也變成心形，呈現出可愛的感覺。

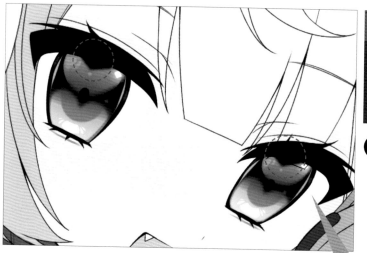

	100%普通 15
	100%普通 14
	100%普通 13
	50%普通 12

● **描繪色**
描繪色是純黑色。
H0/S0/V0

描繪範圍

> **Tips 構思獨創的畫法**
>
> 在眼睛裡描繪黑色倒三角形的手法是這幅插畫的作
> 者——せろ～す老師所構思的獨創畫法。許多插畫
> 家都會嘗試各種不同的畫法，為作品增添原創性，而
> 眼睛的畫法就是特別容易凸顯個人風格的地方。

PHASE4 白色部位的陰影畫法

STEP1 描繪 1 影

為襯衫等白色的部位上色。
首先要在底色上方新增圖層，設為[用下一圖層剪裁]，描繪1影的部分。與PHASE2同樣使用

[混色圓筆]上色，再使用[毛筆溶合自訂]或[模糊]將部分顏色暈開。

 描繪色
稍微偏藍的淡灰色。
H245/S6/V86

STEP2 描繪 1 影之中偏亮的部分

真實的陰影會因為來自周遭的反射光而帶有偏亮的部分。因此，這裡要在陰影中描繪稍微偏亮的部分。在1影上方新增圖層，疊上色彩。

描繪色
使用比陰影更明亮的顏色。
H247/S7/V100

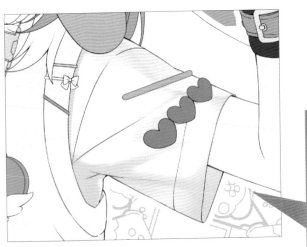

描繪範圍

STEP3 描繪2影

在不容易受光照射的深處使用[混色圓筆]描繪比1影更暗的陰影（2影）。

 描繪色
與1影相較之下，這個陰影色的色相（H）稍微偏紫，有一點點偏向暖色調。彩度（S）也比1影稍高，並微微降低明度（V）。

H250/S12/V74

STEP4 描繪2影之中偏亮的部分

在2影的圖層上方新增圖層，畫上明亮的紫色。使用[噴槍]的[**柔軟**]上色，再使用[橡皮擦]工具的[**較硬**]擦除多餘的部分。

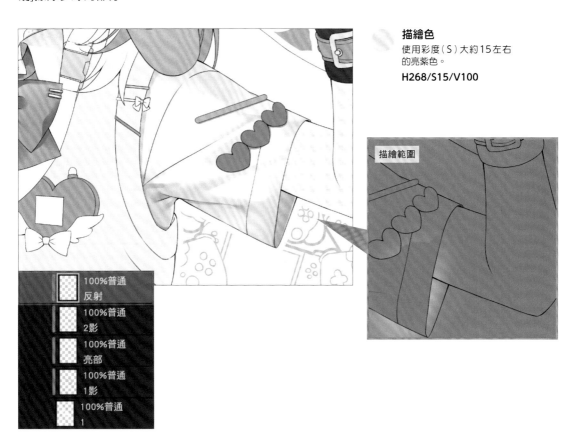

描繪色
使用彩度（S）大約15左右的亮紫色。

H268/S15/V100

描繪範圍

在白色部位的陰影下方加上明亮的暖色，使色調更有深度。

❶[複製]（Ctrl＋C）[貼上]
（Ctrl＋V）1影的圖層。

❷將複製的陰影圖層改成明亮的暖色。將描繪
色設定為想更改的顏色，並點選[編輯]選單
→[將線的顏色變更為描繪色]，陰影的顏色就
會改變。

描繪色
為陰影添加的暖色可以選擇
亮黃色、橘色、粉紅色等顏
色。這次使用的是粉紅色。

H341/S12/V99

❸將複製的陰影圖層放在1影
圖層的下方。名稱改為「1影
底色」。

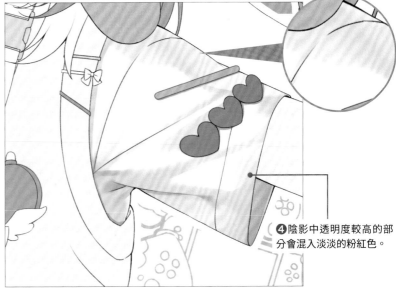

❹陰影中透明度較高的部
分會混入淡淡的粉紅色。

PHASE5 臉部的上色

STEP1 加上漸層

在肌膚底色上方新增圖層，設為[用下一圖層剪裁]，使用[噴槍]的[柔軟]畫上明亮的顏色，讓肌膚的底色呈現漸層狀。

描繪色
彩度（S）比肌膚的底色更低。色相（H）稍微偏黃一點。
H37/S7/V100

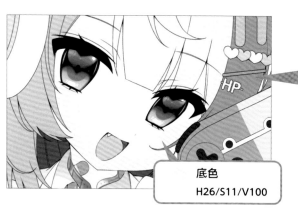

描繪範圍

底色
H26/S11/V100

STEP2 描繪肌膚的 1 影

新增圖層，描繪1影。使用[混色圓筆]上色，想暈開顏色的部分則使用[毛筆溶合自訂]。

描繪色
用淡橘紅色，使肌膚的陰影顯得很鮮豔。
H2/S30/V96

❶頭髮造成的陰影前端要使用[毛筆溶合自訂]來暈開色彩。

❷鼻子陰影的邊緣要使用[毛筆溶合自訂]來暈開色彩。

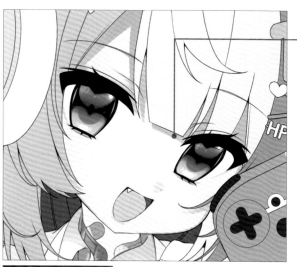

100%普通
1影

100%普通
底色亮部

100%普通
肌膚2

❸也在嘴巴周圍描繪簡單的陰影。

STEP3　描繪肌膚的 2 影

新增圖層，使用[**混色圓筆**]描繪2影。

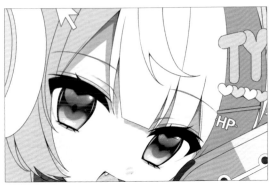

描繪色
彩度（S）比 1 影更高，明度（V）稍微降低。色相（H）略偏藍色。

H349/S44/V80

STEP4　為臉頰畫上紅暈

在[**色彩增值**]圖層中疊上模糊的色彩，藉此為肌膚畫上
紅暈。

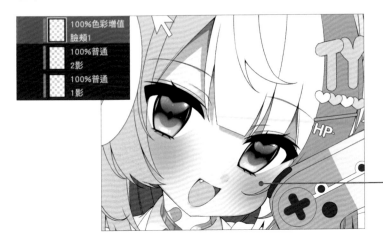
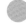

❶新增[**色彩增值**]圖層，使用[噴槍]的[**柔軟**]上色。

描繪色
使用淡粉紅色。
H359/S29/V100

❷新增另一個[**色彩增值**]圖層，在步驟❶的紅暈上畫出第二層紅暈。將這個圖層的不透明度設為70%，以調整深淺。

描繪色
使用彩度（S）比步驟❶更高的顏色。
H359/S51/V100

STEP5 為眼白描繪陰影

描繪眼白的陰影時,要在底色中加上接近膚色的顏色,使色調能夠融入周圍。

❶新增圖層,使用圖層蒙版(P.22)將眼白之外的部分隱藏。

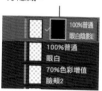

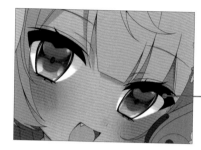

❷使用[混色圓筆]上色。這就是眼白陰影的底色。

描繪色
選擇接近膚色,而且偏紅的顏色。
H10/S37/V100

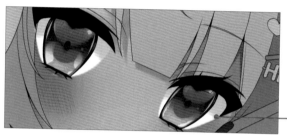

❸使用[毛筆溶合自訂]將顏色的下緣暈開。

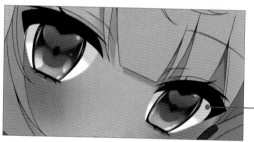

❹新增圖層,重複❶～❸的步驟,描繪眼白的陰影。

描繪色
帶著一點藍色調,彩度(S)偏低的顏色。
H227/S10/V87

STEP6 在眼瞳周圍畫上模糊的色彩

使用筆刷尺寸大約是10的[噴槍]的[柔軟]在眼瞳周圍畫上稍微模糊的色彩。

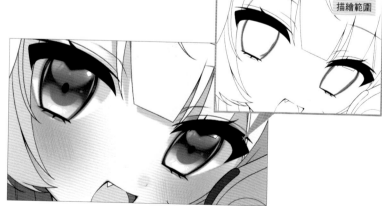

描繪範圍

[噴槍]的[柔軟]要將[筆刷濃度]設為100。

在下眼瞼與嘴唇上描繪亮部。在臉頰處補畫強調紅暈的斜線。

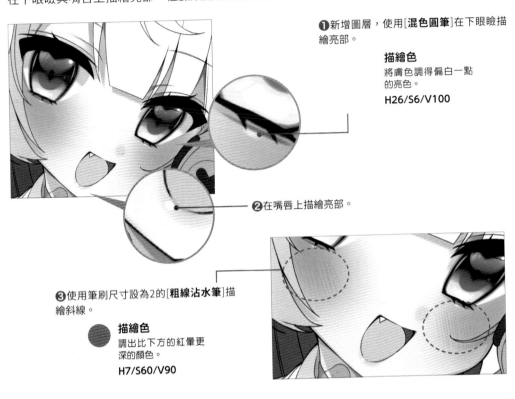

❶新增圖層，使用[**混色圓筆**]在下眼瞼描繪亮部。

描繪色
將膚色調得偏白一點的亮色。
H26/S6/V100

❷在嘴唇上描繪亮部。

❸使用筆刷尺寸設為2的[**粗線沾水筆**]描繪斜線。

描繪色
調出比下方的紅暈更深的顏色。
H7/S60/V90

如同PHASE4的STEP5為白色部位的陰影增添不同色調的手法，這裡也要在1影的下方畫上其他顏色。陰影的不透明度較低的地方會因此混入淡淡的黃色。

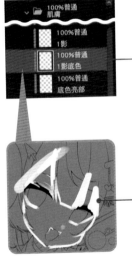

❶點選[圖層]選單→[複製圖層]複製1影的圖層，放在1影的下方。這個圖層取名為「1影底色」。

❷點選[編輯]選單→[將線的顏色變更為描繪色]，更改「1影底色」的顏色。

描繪色
更改成偏淡的黃色。
H49/S19/V100

PHASE6 頭髮的上色

STEP1 描繪頭髮的 1 影

頭髮的底色會細分成不同的區塊。
在各區塊的底色圖層上方新增圖層，描繪陰影
等細節。

畫出粗細不等的陰影，增添變化。

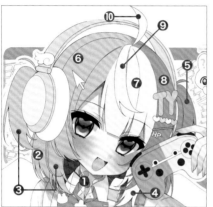

❷使用[橡皮擦]的[**較硬**]調整陰影的形狀。

❸需要暈開的地方使用[**毛筆溶合自訂**]或[**模糊**]。

❶新增圖層，使用[**混色圓筆**]描繪陰影。

描繪色
比底色的彩度（S）略高，明度（V）略低。
H227/S40/V84

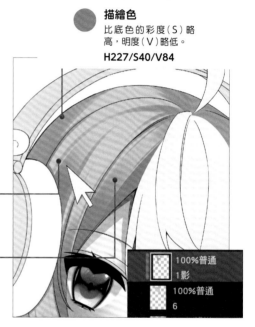

STEP2 擦除陰影

在1影上方新增「擦除」圖層，使用[**混色圓筆**]，以擦除1
影的方式修飾形狀。

描繪色
使用[吸管]工具吸取頭髮的底色。
H221/S22/V98

描繪範圍

STEP3 加上漸層狀的底色

想要在底色中加上漸層的時候，可以在底色上方、1影
下方新增圖層，使用[噴槍]的[柔軟]上色。

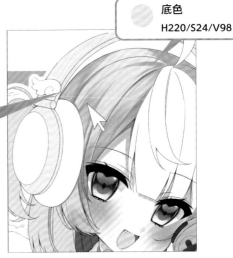

底色
H220/S24/V98

描繪色
將底色的彩度（S）降
低，明度（V）稍微提
高的顏色。
H220/S11/V100

描繪範圍

STEP4 描繪2影

設定比1影更深的顏色，使用[混色圓筆]描繪第二層陰
影。想要描繪輪廓較清晰的陰影時，可以使用[粗線沾
水筆]上色。

描繪色
將底色的彩度（S）
降低，明度（V）稍
微提高的顏色。
H227/S42/V70

描繪範圍

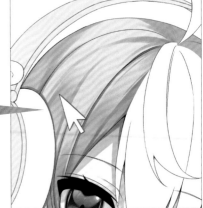

STEP5 描繪亮部

頭髮的上色圖層收納在「頭髮」資料夾中，區分為瀏
海、兩側等區塊。頭髮的亮部會重疊在整體頭髮上
面，所以上色時要在「頭髮」資料夾的上方新增圖層。

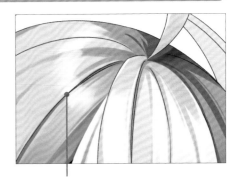

❶新增圖層，設為[用下一圖層
剪裁]。

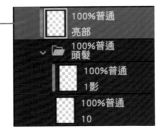

❷使用[混色圓筆]畫出受光面。

❸使用[橡皮擦]工具的[**較硬**]調整形狀。

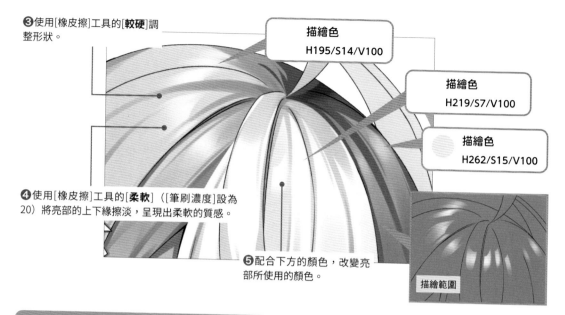

描繪色
H195/S14/V100

描繪色
H219/S7/V100

描繪色
H262/S15/V100

❹使用[橡皮擦]工具的[**柔軟**]（[筆刷濃度]設為20）將亮部的上下緣擦淡，呈現出柔軟的質感。

❺配合下方的顏色，改變亮部所使用的顏色。

描繪範圍

STEP6 將臉部周圍加亮

將臉部周圍加亮，凸顯臉部五官。

❶在「頭髮」資料夾上方新增圖層，設為[用下一圖層剪裁]。

❷使用[噴槍]工具的[**柔軟**]畫上膚色。

描繪色
使用[吸管]工具吸取肌膚的顏色。
H25/S10/V100

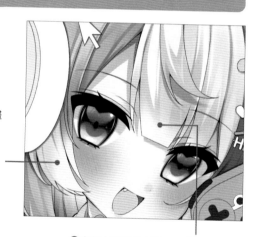

❸畫得太亮的地方可以用[**模糊**]暈開，使顏色變淡。

❹降低圖層不透明度，調整明暗。這裡設為30%。

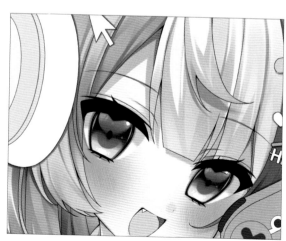

因為眼睛等五官部分的圖層會跟線稿一起放在上方，所以目前的瀏海看起來會是被眼睛蓋住的狀態。

因此，這裡要將畫好的瀏海複製到五官的圖層上方，為遮蓋眼睛的瀏海加上透明的效果。

❶使用[選擇範圍]工具的[**套索選擇**]建立選擇範圍。

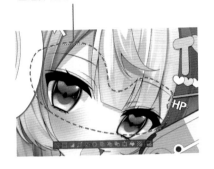

❷選取所有描繪頭髮的圖層與資料夾，[複製]（Ctrl＋C）並[貼上]（Ctrl＋V）。

❸選擇複製好的圖層與資料夾，點選[圖層]選單→[組合選擇的圖層]。

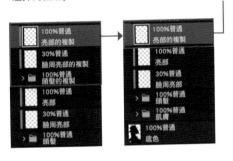

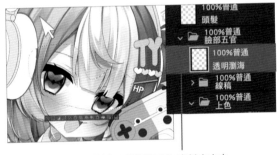

❹移動到「線稿」資料夾→「臉部五官」資料夾之中，放在五官上方。

❺使用[橡皮擦]的[**較硬**]擦除多餘的部分。

❻降低圖層不透明度（60～80％為佳），瀏海就會產生透明的效果。這裡設為80%。

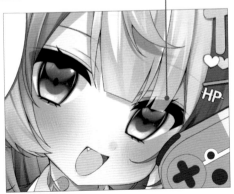

❼新增圖層，補畫明亮的顏色。

 描繪色
使用[吸管]工具吸取附近的亮色。
H222/S28/V91

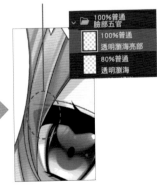

PHASE7 細節的修飾與色調補償

STEP1 為眼瞳加上亮部

在眼瞳的線稿與色彩上方新增亮部專用的圖層資料夾，為眼瞳加上亮部。

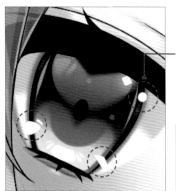

❶在亮部專用的圖層資料夾內新增圖層，使用[**粗線沾水筆**]描繪亮部。

描繪色
亮部是純白色。
H0/S0/V100

```
✓ ▢ 100%普通
     眼瞳亮部
     ▢ 100%普通
        亮部1
✓ ▢ 100%普通
     線稿
```

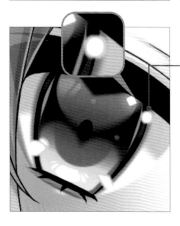

❷在亮部下方新增圖層，畫上比亮部稍大一點的模糊色彩。先使用[**粗線沾水筆**]畫出顏色，再使用[**模糊**]將輪廓暈開。

描繪色
明亮的藍綠色。
H186/S41/V100

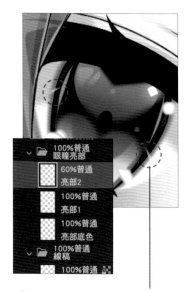

```
✓ ▢ 100%普通
     眼瞳亮部
     ▢ 60%普通
        亮部2
     ▢ 100%普通
        亮部1
     ▢ 100%普通
        亮部底色
✓ ▢ 100%普通
     線稿
        100%普通
```

❸在上方新增圖層，使用[**混色圓筆**]補畫亮部。不透明度設為60%，使顏色稍微變淡。

描繪色
亮部是純白色。
H0/S0/V100

STEP2 描繪上睫毛的反光

在描繪睫毛的線稿上方新增圖層，設為[用下一圖層剪裁]，描繪上睫毛的反光。

❶在新圖層使用[**混色圓筆**]上色，接著使用[**毛筆溶合自訂**]暈開。

描繪色
使用[吸管]工具吸取眼瞳的顏色。
H216/S59/V78

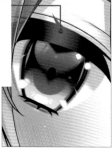

❷在上方新增另一個圖層，使用[**混色圓筆**]疊上更亮一點的顏色。

描繪色
比步驟❶的顏色彩度（S）再低，明度（V）較高。
H216/S36/V88

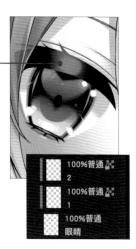

```
     100%普通
        2
     100%普通
        1
     100%普通
        眼睛
```

STEP3 補畫上睫毛的線條

在STEP2的圖層上方新增圖層，使用[**粗線沾水筆**]為上睫毛補畫線條。

 描繪色
與睫毛的線稿同樣是
使用黑色來描繪。
H0/S0/V0

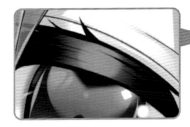

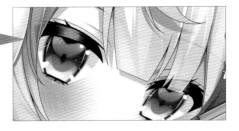

STEP4 為上睫毛的末端上色

新增圖層，使用[噴槍]的[**柔軟**]在睫毛的末端加上暖色。

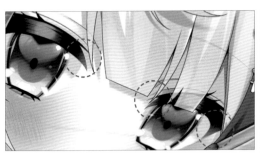

 描繪色
比肌膚的紅暈稍暗一
點的顏色。
H359/S48/V83

STEP5 調整下睫毛與眼瞳線條的顏色

在線稿上方新增圖層，使用深藍色為下睫毛與眼瞳的
輪廓線加上藍色調，與眼瞳的色彩相融。

❶在以線稿圖層進行剪裁的圖層使
用[**混色圓筆**]上色，改變下睫毛部分
的色調。

 描繪色
偏深的藍色。
H214/S89/V29

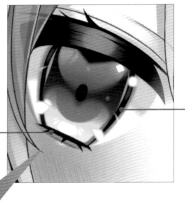

描繪範圍

❷在步驟❶的圖層上使用[**混色圓
筆**]，改變眼瞳線條的顏色。

 描繪色
明度（V）比步驟❶更
低的深藍色。
H214/S100/V14

STEP6 描繪下睫毛的細節

為下睫毛加上明亮的顏色，製造光澤感。

❶新增圖層，接著使用[混色圓筆]畫上
藍色。

描繪色
調出比STEP5的藍色
線稿更加明亮一點的
顏色。

H221/S56/V66

❷在上方新增另一個圖層，畫上更亮的
藍色。

描繪色
使用比步驟❶更亮的
藍色。

H213/S57/V98

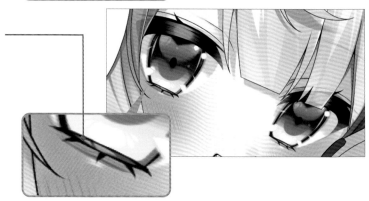

STEP7 補畫臉部的細節與髮絲

在上方新增「補畫」圖層，補畫零碎的髮絲與睫毛等細節。

❶補畫髮絲。描繪清晰的線條時，可以
使用[粗線沾水筆]。

❷使用[粗線沾水筆]畫上
更多睫毛。

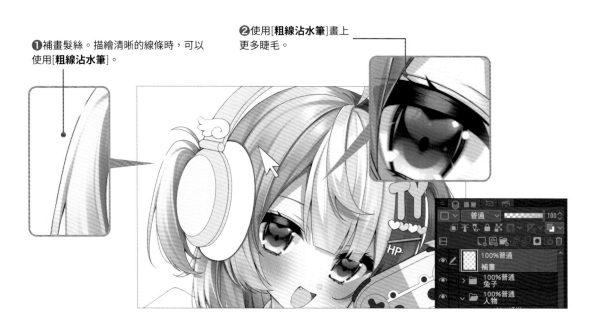

STEP8　更改線稿的顏色

在線稿上方新增圖層，設為[用下一圖層剪裁]，用紅褐色搭配肌膚、用深藍色搭配藍色的部位等等，以各處的類似色填滿線稿。

STEP9　加上光暈效果

使用[色階]對模糊的角色進行色調補償，並以[覆蓋]疊在上方，就能增添光暈效果。

關於使用色階的光暈效果，詳情請見→ P.69

❶選擇角色的線稿以及上色圖層。

❷[複製]（Ctrl＋C）並[貼上]（Ctrl＋V）選擇的圖層。

❸點選[圖層]選單→[組合選擇的圖層]，將複製的圖層組合起來。

❹點選[濾鏡]選單→[模糊]→[高斯模糊]，將角色暈開。[模糊範圍]設為15。

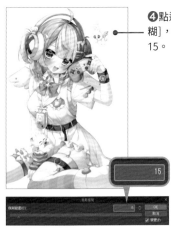

❺點選[圖層]選單→[新色調補償圖層]→[色階]，建立色調補償圖層。將亮色調整得更亮、將暗色調整得更暗。

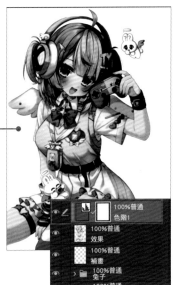

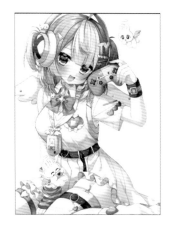

❻將混合模式設為[覆蓋]。

❼以圖層不透明度來調整效果的強度。為了達到若有似無的效果程度，這裡將不透明度降低至5%。

STEP10 使用漸層對應來調整色調

疊上漸層對應，調整色調。

設定藍色～水藍色的漸層對應，使藍紫色再稍微偏向藍色調一點。

❶點選[圖層]選單→[新色調補償圖層]→[漸層對應]，建立漸層對應的色調補償圖層。

❷點擊節點再點擊[指定色]的色條，就可以指定想要的顏色。這裡設定為藍色～淡藍綠色的漸層。

節點

完成！

❸將混合模式設為[覆蓋]，並將不透明度設為10%，就能混入一點藍色～水藍色的漸層。

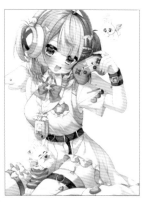

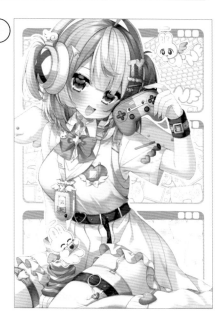

下載舊筆刷

實踐篇有一部分的步驟會使用到[不透明水彩]與[濃水彩]等Ver.1.10.10以後的CLIP STUDIO PAINT所沒有的輔助工具。
原因在於CLIP STUDIO PAINT的版本更新，

因此如果想使用Ver.1.10.9以前的舊版輔助工具，可以從CLIP STUDIO ASSETS下載免費的素材。

沾水筆・筆刷_Ver.1.10.9
https://assets.clip-studio.com/zh-tw/detail?id=1842037

裝飾①_Ver.1.10.9
https://assets.clip-studio.com/zh-tw/detail?id=1841779

裝飾②_Ver.1.10.9
https://assets.clip-studio.com/zh-tw/detail?id=1842043

想從CLIP STUDIO ASSETS搜尋的話，可以輸入「初始輔助工具」或「Ver.1.10.9」。

找不到 Ver.1.10.10 以後的初始輔助工具時

實踐篇04所使用的[毛筆]工具的[混色圓筆]是Ver.1.10.10以後追加的初始輔助工具，但可能會依軟體的不同狀況而沒有出現在面板中。

如果更新至最新版本卻仍然找不到，可以從[輔助工具]面板的選單點選[追加初始輔助工具]來進行追加。

❶從[輔助工具]面板的下拉式選單點選[追加初始輔助工具]。

❷[追加初始輔助工具]的對話方塊會顯示在畫面上。從清單中選擇想追加的輔助工具，點擊[追加]。

❸這麼一來該輔助工具就會追加到[輔助工具]面板。

插畫家介紹

玄米

我是玄米，平常的工作以男性插畫為主，也會繪製漫畫。這次非常榮幸能參與這本書的製作！我描繪不同風格的男性與女性角色，以統一的色調完成了這幅作品。但願我的解說能成為大家創作彩色插畫時的提示。

X (Twitter) @gm_uu

kon

作品的概念是地雷風小惡魔女僕。
希望能盡量幫助到閱讀這篇繪圖教學的讀者！

水玉子

從事書籍封面與插畫等作品的繪製。我非常喜歡描繪穿著各種服裝的女孩子。
這次插畫中的荷葉邊讓我畫得很開心。如果能多少發揮一點參考價值就太好了。

X (Twitter) @mztmtzm

めぐむ

平時從事插畫繪製的工作。
為了讓觀者感受到作品中的空氣感，每天持續奮鬥著。
這次我描繪的是高興地迎接和煦春日的魔女。
如果這幅插畫的解說能夠多少幫助到大家，我會很高興的！

せるろ～す

初次見面，我是最喜歡描繪女孩子和玩遊戲的せるろ～す。
我這次繪製的插畫主題是「愛玩遊戲的天使」。髮夾上的「TY」是遊戲用語中的「謝謝」之意，另外也融入了遊戲手把和血條等各種遊戲元素。我的目標是畫出讓人想仔細觀察每個角落的插畫。希望能透過這本書，對各位的繪畫生涯有所貢獻！

X (Twitter) @serurosu1226　　**HP** https://seruronet.com/

日文版 STAFF

插畫●玄米／ kon ／せろろ～す／水玉子／めぐむ
編輯、排版、內文設計● Sideranch 股份公司
書籍設計● waonica
責任編輯●落合 祥太朗

實戰解析！電繪人物上色技法
CLIP STUDIO PAINT PRO / EX / iPad 全適用！

2024 年 8 月 1 日初版第一刷發行

作　　者	Sideranch	
譯　　者	王怡山	
編　　輯	吳欣怡	
發 行 人	若森稔雄	
發 行 所	台灣東販股份有限公司	
	＜地址＞台北市南京東路 4 段 130 號 2F-1	
	＜電話＞ (02)2577-8878	
	＜傳真＞ (02)2577-8896	
	＜網址＞ https://www.tohan.com.tw	
法律顧問	蕭雄淋律師	
總 經 銷	聯合發行股份有限公司	
	＜電話＞ (02)2917-8022	

TOHAN

國家圖書館出版品預行編目 (CIP) 資料

實戰解析！電繪人物上色技法 CLIP STUDIO PAINT PRO/EX/iPad 全適用！/ Sideranch 著；王怡
山譯 . -- 初版 . -- 臺北市：臺灣東販股份有限公司 , 2024.08　192 面；18.2×25.7 公分　ISBN 978-
626-379-475-7(平裝)　1.CST: 電腦繪圖 2.CST: 繪畫技法　956.2　113008880